STIFTUNG
SÄCHSISCHER
ARCHITEKTEN

Mit freundlicher Unterstützung

ARCHITEKTEN
KAMMER
SACHSEN

Bund Deutscher Architekten
Landesverband Sachsen **BDA**

SÄCHSISCHE
AKADEMIE DER KÜNSTE

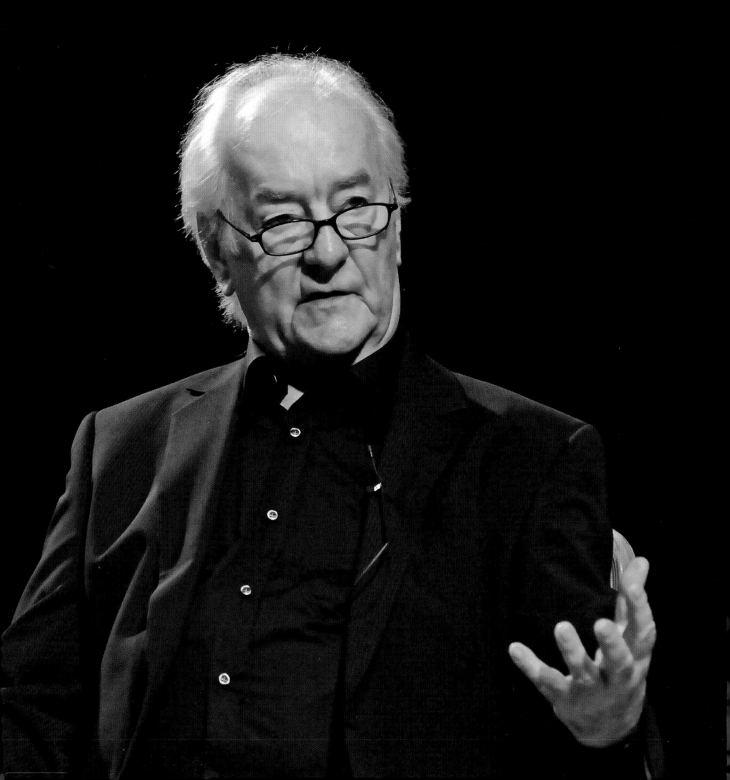

# Wolfgang Hänsch 1929–2013

## in Memoriam

# Inhalt

# Grußwort

Wir sind heute zusammengekommen, um einen hochverehrten Kollegen, der uns verlassen hat, zu ehren. Wenn ich »wir« sage, dann sind es Menschen, die in ganz verschiedenen Beziehungen zu Wolfgang Hänsch standen: seine Familie, seine Freunde und Kollegen, Bürger unserer Stadt und darüber hinaus, Menschen, die mit ihm zusammengearbeitet haben oder ihn einfach nur kannten und schätzten.

Zuerst und ganz besonders möchte ich Frau Hänsch, die Söhne der Familie Hänsch und Wolfgang Hänschs Bruder, Herrn Gottfried Hänsch, begrüßen. Stellvertretend für den zahlreich anwesenden Kollegenkreis steht einer in ganz besonderer Weise: Es ist uns eine große Freude und zugleich eine Ehre, Herrn Prof. Wiel bei dieser Veranstaltung zu begrüßen.

Ich möchte zugleich auch noch eine Kollegin, nämlich Frau Prof. Raap, besonders begrüßen. Mit ihrer Arbeit am Buch, das zu Wolfgang Hänschs 80. Geburtstag erschien, hat sie einen wichtigen Beitrag zum Verzeichnis seines Werkes geleistet. Dazu kannte sie Wolfgang Hänsch persönlich sehr gut. Ich begrüße selbstverständlich auch sehr herzlich alle Mitstreiter für die heutige Veranstaltung, Herrn Prof. Zumpe, Herrn Prof. Krätzschmar, Herrn Kil, Herrn Prof. Glaser, Herrn Pfau und Herrn Bauer.

Indem wir uns zu Wolfgang Hänschs Ehren versammeln, über ihn sprechen und uns die Zeit nehmen, von ihm und seinen Werken zu hören, geben wir uns auch die Möglichkeit, Abschied zu nehmen. Abschied zu nehmen von einem, der uns trotz fortgeschrittenen Alters unerwartet verlassen hat und der auch vorgesorgt hatte, dass nicht die Falschen sich an seinem Grab versammeln.

Mit der Veranstaltung heute möchten vor allem die Organisationen der beruflichen Heimat von Wolfgang Hänsch, die Architektenkammer Sachsen und der Bund Deutscher Architekten, Landesverband Sachsen, sowie die Sächsische Akademie der Künste der Erinnerung, dem Gedenken und dem Vermächtnis Ort und Raum geben. Und wir sind Frau Hänsch und ihren Söhnen sehr dankbar, dass sie diese Veranstaltung unterstützen und durch ihre Anwesenheit beehren.

In dem für unsere heutige Entwicklung so bedeutenden Jahr 1989 feierte Wolfgang Hänsch seinen 60. Geburtstag, und er hatte bis dahin bereits ein großes und in seiner Bedeutung zu dieser Zeit sicher noch nicht in Gänze erfasstes Werk geschaffen. Aber neben diesem beruflichen Engagement, das in Gebäuden und städtebaulichen Ensembles seinen Ausdruck fand, hat Wolfgang Hänsch auch die Bedeutung des kollegialen Austauschs und der Diskussion und Rezeption der stetigen Entwicklung von Architektur und Städtebau erkannt und durch aktives Handeln umgesetzt.

Bereits 1972 übernahm er den Vorsitz der Bezirksgruppe Dresden des Bundes der Architekten von Prof. Rettig und hatte diesen bis zur Neugründung als Bund Deutscher Architekten nach Herstellung der deutschen Einheit inne.

Im schon angesprochenen Alter von über 60 Jahren, zum Zeitpunkt der tiefgreifenden Veränderungen in der ehemaligen DDR, einem Alter, in dem mancher sich auf die Zeit nach dem Arbeitsleben vorbereitet, scheute Wolfgang Hänsch nicht den Schritt in die Freiberuflichkeit, sondern arbeitete sowohl allein als auch im Zusammenwirken mit jüngeren Kollegen weiter und stellte sich den neuen Herausforderungen.

Die berufsständische Selbstverwaltung in Form der Architektenkammer Sachsen erfuhr nach der deutschen Einheit eine völlig neue Aufstellung, und Wolfgang Hänsch war von Anfang an dabei. Im Jahr 2010 ehrte die Architektenkammer sein Wirken mit der Ehrenmitgliedschaft. Dem schon angeführten, auch in Sachsen neu gegründeten Berufsverband Bund Deutscher Architekten gehörte Wolfgang Hänsch an, und auch hier erfolgte seine Ernennung zum Ehrenmitglied.

Im Jahr 2009 würdigte die Technische Universität Dresden unter unserem Kollegen Altrektor Prof. Kokenge, dem ich von dieser Stelle aus herzliche Genesungswünsche sende, das Wirken von Wolfgang Hänsch mit der Ehrendoktorwürde.

Als Präsident der Architektenkammer Sachsen erinnere ich mit Wolfgang Hänsch an einen Kollegen väterlichen Alters, der bis zuletzt präsent war im Kollegenkreis, stets informiert über aktuelle Entwicklungen, insbesondere in seiner Heimatstadt Dresden, und der es auf sich nahm, auch streitige Auseinandersetzungen zum Schutz von Werk und Urheberrecht zu führen.

Er hat all das auf seine leise, bedachte und trotzdem humorvolle Art getan, in einer sicher mit bescheiden gut zu beschreibenden Grundhaltung. Ein Vermächtnis ganz eigener Art, das daraus für uns erwächst. Und ging Dingen nicht aus dem Weg, auch wenn er wusste, dass sie ihm in seinem Alter nicht gut tun würden. Gegenüber dem Werk und dem Beruf des Architekten verspürte er eine große Verantwortung, die er genauso lebte; und das hat ihm die Kraft auch für diese Aktivitäten gegeben.

Lassen wir uns in den folgenden Grußworten und in den Vorträgen an Wolfgang Hänsch erinnern und uns mit ihm auseinandersetzen. Seien Sie alle herzlich eingeladen zu diesem Ehrenkolloquium in Memoriam Wolfgang Hänsch!

Vielen Dank!

WILFRIED KRÄTZSCHMAR

# Grußwort

Wolfgang Hänsch wäre am 11. Januar 85 Jahre alt geworden. Diesem Anlass würdig zu entsprechen, findet dieses Ehrenkolloquium statt. Im Namen der Sächsischen Akademie der Künste möchte ich Sie dazu herzlich begrüßen!

Einem Anlass würdig zu entsprechen ist ein hoch gegriffenes Wort. Ich bin mir nicht sicher, ob es restlos einzulösen sein wird gegenüber diesem Namen mit dem, was wir dazu vorzubringen haben. Aber ich bin mir sicher, dass nichts anderes anstehen kann, als alle Anstrengung dafür zu unternehmen; an Gründlichkeit und Intensität, an Hingabe, an Unverdrossenheit und von Herzen kommender freundlicher Gesinnung – so wie wir es von Wolfgang Hänsch vorgelebt bekommen haben.

Dem Anlass würdig zu entsprechen, heißt natürlich vor allem, sich dem Werk zuzuwenden. Die verschiedenen Beiträge hierzu werden uns den Reichtum eines Lebenswerkes, mit all den immer wieder staunen machenden Facetten, nahebringen. Und dabei die Einsicht bestärken, welchen Reichtum unser Gemeinwesen, namentlich die Stadt Dresden, aus dem Wirken von Wolfgang Hänsch erhalten hat. Die Liste zu lesen ist eher nahezu erschlagend denn nur beeindruckend zu nennen; sie ermessen zu wollen, kann einem den Atem rauben. Denn es sind ja nicht dingliche Werte schlechthin, wie sie uns vor Augen stehen, sondern Kategorien einer umfassenderen Dimension, die wir als umfassenden Anspruch und Gültigkeit wahrnehmen.

Einem solchen Anlass würdig entsprechen zu wollen kann heutzutage hier in dieser Stadt auch ein beklommen machender Gedanke sein. Auch das soll nicht unausgesprochen bleiben. Ich erinnere mich an unsere häufigen Begegnungen in den letzten Jahren, wo wir gemeinsam mit Wolfgang Hänsch so mühsam, aber auch zuversichtlich aus Überzeugung, nach Gehör und Wirkung suchten, die Stadtoberen von ihrem Irrweg abzubringen. Und es war bewegend zu spüren, wie es so gar nicht um die Architektur-Reputation ging in erster Linie, sondern die Sorge um die Stadt uns gemeinsam bedrückte.

Auch in diesem Schattenbereich unseres so wenig sorgfältig behüteten Gemeinwesens konnte man sich Ermutigung zuteilwerden lassen von der ruhigen Gefasstheit, von der über die Tagesquerelen hinweg gleichsam von innen her leuchtenden philosophischen Heiterkeit einer großen Persönlichkeit.

Da ist das Selbstporträt, das unser Programm zeigt, wie ein Sinnbild: der tief eingegrabene Ernst – überzeugend gerade dadurch, dass er die ihn bedingende grundsätzliche Heiterkeit im Untergrund spüren lässt; die Lockerheit der künstlerischen Linien, die mit ihrer Diktion die Anwesenheit einer in sich ruhenden Meisterschaft ausspricht.

Meine sehr geehrten Damen und Herren! Vielleicht sind meine Sätze für ein Grußwort an das Auditorium eines Ehrenkolloquiums etwas sehr persönlich geraten. Aber es war mir wichtig, sie so zu sagen.

Ich danke Ihnen.

MANFRED ZUMPE

# Grußwort

Wir haben uns in dieser abendlichen Stunde in diesem schönen Konzertsaal zusammengefunden, um einen der verdienstvollsten und erfolgreichsten Architekten unserer Stadt Dresden zu ehren. Wie kaum ein anderer hat Wolfgang Hänsch fast sein gesamtes und umfangreiches Lebenswerk dieser Stadt gewidmet. Seine Bauten haben der Entwicklung der modernen Architektur in der Nachkriegszeit entscheidende Impulse verliehen. Die Borsbergstraße, die Webergasse, das Haus der Presse, um nur einige zu nennen, erlangten Berühmtheit weit über unsere Landesgrenzen hinaus.

Der Kulturpalast, geplant nach einem am Ende siegreichen Wettbewerbsentwurf von Leopold Wiel, den ich als unseren Ehrengast besonders herzlich begrüßen möchte, und der Wiederaufbau der Semperoper mit ihren Funktionsgebäuden errangen internationale Bedeutung. Über all dies wird Wolfgang Kil in seinem Vortrag zu sprechen kommen. Über Hänschs denkmalpflegerische Leistungen bei der Semperoper und zuletzt beim Schauspielhaus wird Gerhard Glaser aus seinen Erinnerungen berichten.

Die hohe zeichnerische Begabung von Wolfgang Hänsch wird Gegenstand einiger Betrachtungen durch Eberhard Pfau sein. Schließlich wird Werner Bauer über den Nachlass des Verstorbenen berichten.

Wolfgang Hänsch wurden viele Preise verliehen und viele Ehrungen zuteil. Er ist Ehrenmitglied des Bundes Deutscher Architekten, der Architektenkammer Sachsen und des Gottfried Semper Clubs Dresden, und er ist Gründungsmitglied der Sächsischen Akademie der Künste. Die Technische Universität Dresden verlieh ihm die Würde eines Ehrendoktors. Seine umfangreiche ehrenamtliche Tätigkeit, insbesondere für den Bund Deutscher Architekten, ist Vorbild für viele von uns.

Trotz seiner überragenden Erfolge hat Wolfgang Hänsch nie Star-Allüren angenommen. Alle, die seinen Lebensweg begleiteten, sind noch heute beeindruckt von seiner menschlichen Integrität, seiner Bescheidenheit und seines wohltuenden Umgangs mit Partnern, Kollegen und Freunden.

Das Leben von Wolfgang Hänsch war erfüllt von erfolgreicher Arbeit. Leider wurden die letzten Jahre seines Lebens überschattet von dem Ärger, der ihm mit dem unseligen Umbau seines Kulturpalastes aufgebürdet wurde. Sein Kampf um die Wahrung des Urheberrechtes war nicht von Erfolg gekrönt. Es wurde ihm zwar in der zweiten Instanz zuerkannt, aber die Interessen des Eigentümers für die geplanten Umbauten wurden um ein Geringes höher bewertet. Diese Auseinandersetzung mit der Stadt hat ihn sehr belastet.

Seine jahrelangen Bemühungen waren – auch in Übereinstimmung mit den Empfehlungen von Leopold Wiel – gerichtet auf eine behutsame Rekonstruktion und Ertüchtigung des Palastes und auf eine Erhaltung des Festsaales für die vielfältigsten Veranstaltungen im Sinne einer Stadthalle. Dies sollte die Chance freihalten für den Bau eines neuen Konzerthauses, ein Vorhaben, das er – wie viele von uns – für unverzichtbar hielt, wenn Dresden als Musikmetropole von europäischem Rang in Zukunft seinen guten Ruf erhalten will.

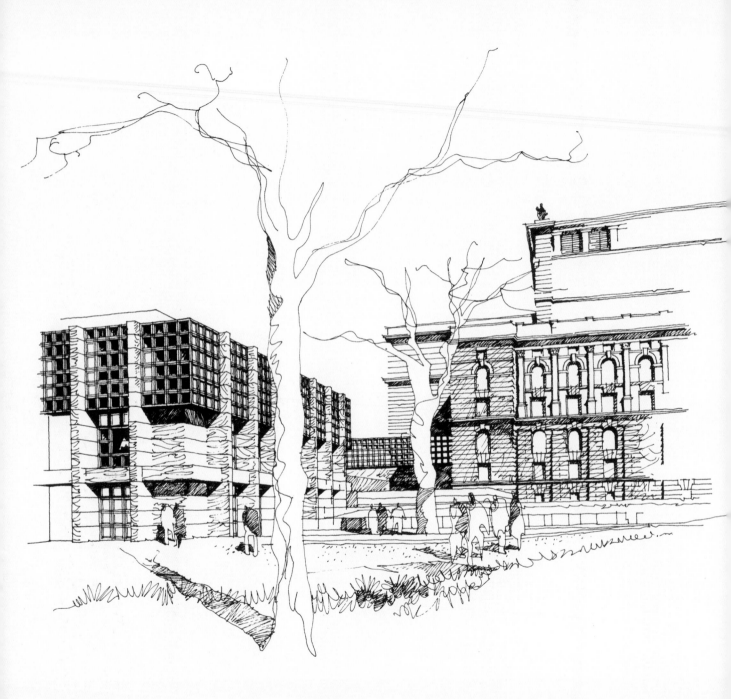

SUSANN BUTTOLO

# Geleitwort zur Schriftenreihe

Architekturzeichnungen sind kraftvolle Inspirationen des Bauens wie auch wertvolle Wissensspeicher für die Rekonstruktion von Planungsprozessen, weshalb sie nicht nur aus künstlerischem Interesse gesammelt werden. Zusammen mit anderen Quellen tragen sie zu einem vertiefenden Verständnis von Baukultur bei, das immer eine intensive Auseinandersetzung mit dem vorangegangenen und zeitgenössischen Bauen bedingt.

Seit ihrer Gründung im April 2011 fördert die Stiftung Sächsischer Architekten regionale Vielfalt der Baukultur und Bildung in Bezug auf Architektur, Innenarchitektur, Landschaftsarchitektur, Stadtplanung und die damit in Verbindung stehenden Künste im Freistaat Sachsen. Ein besonderes Anliegen der Stiftung ist das Bewahren des umfangreichen Wissens über das Planen und Bauen in Sachsen, das sich aus überlieferten Zeichnungen, Skizzen und Plänen, Schriftgut, Bilddokumenten, Modellen, ggf. künstlerischen Arbeiten oder auch Literatur und Film zusammensetzt. Dabei ist das von der Stiftung gegründete Archiv die zentrale Sammlung für Vor- und Nachlässe von in Sachsen tätigen Persönlichkeiten, die sich auf vielfältige Weise mit dem Bauen beschäftigten: Architekten, Landschaftsarchitekten, Stadtplaner, Denkmalpfleger, Bauhistoriker und auch bildende Künstler mit besonderem Schwerpunkt auf Gestalten im architektonischen Zusammenhang.

Die Archivbestände der Stiftung Sächsischer Architekten reichen vom Ende des 19. Jahrhunderts bis zur Gegenwart. Sie ermöglichen eine umfassende baukünstlerische Bewertung des Gebauten und eine Einschätzung der Wirkkraft der Beteiligten für das Gemeinwesen. Mit dem Bewahren von Zeugnissen zu auch bereits aufgegebener Architektur ermöglicht das Archivgut die Vergegenwärtigung ihrer Geschichte und ihrer vielfältigen Verbindungen zur Lebenswelt.

Dieses Wissen gilt es nicht nur zu sammeln, sondern auch ins öffentliche Bewusstsein zu rücken und in die fachlichen Diskurse einzubringen. So widmet sich das Archiv der Stiftung Sächsischer Architekten neben seinen ständigen Aufgaben – dem Bewahren, Inventarisieren und der Benutzerbetreuung – auch dem Ausstellen und einer ersten Betrachtung seiner Bestände in der Schriftenreihe »Beiträge zur Architektur«.

Der vorliegende erste Band dieser Schriftenreihe ist ein Gedenkband mit den Beiträgen des Ehrenkolloquiums »Wolfgang Hänsch in Memoriam 1929–2013«, zu dem die Architektenkammer Sachsen, der Landesverband Sachsen des Bundes Deutscher Architekten

Semperoper mit modernem
Funktionsgebäude
Undatierte Freihandzeichnung
von Wolfgang Hänsch

13

und die Sächsische Akademie der Künste am 5. Februar 2014 in den Konzertsaal der Hochschule für Musik Carl Maria von Weber Dresden geladen hatten.

Der Architekt Hänsch prägte das moderne Bauen im nicht selten als Barockstadt inszenierten Dresden und schrieb sich mit seinen – auch international wahrgenommenen – Bauten in die Baugeschichte der DDR ein. Mit der flachen, feinsinnigen Ladenstraße Webergasse rückwärtig der westlichen Altmarktbebauung brachte Hänsch den »International Style« in die von Trümmern beräumte, weite Leere der Dresdner Innenstadt. Zu seinen funktional und konstruktiv soliden, ästhetisch anspruchsvollen Bauten zählen auch der Verlags- und Druckereikomplex der »Sächsischen Zeitung« mit dem »Haus der Presse« und der Kulturpalast Dresden, den er nach einem Ideenentwurf von Leopold Wiel realisierte. Als begnadeter Architekt mit reichlich Erfahrung in anspruchsvollen Großprojekten empfahl er sich auch für den Wiederaufbau der Dresdner Semperoper, die 1985 nach vielen Jahren des Entwerfens und Verwerfens wiedereröffnet wurde.

Geradezu irritierend ist, dass Hänschs prägende Bauten der Nachkriegsmoderne nahezu vollständig den Wettlauf gegen Abriss und Anpassung an zeitgenössische Standards verloren haben. So stand der Kulturpalast nach der politischen Wende viele Jahre im Fokus einer breiten Diskussion. Die Darstellungen, er sei nicht multifunktionales Kulturhaus, sondern eine Stätte »sozialistischer Indoktrination« gewesen, verblassten nur langsam. Als eine insbesondere von der Enkelgeneration öffentlich eingeforderte Wertschätzung und denkmalpflegerische Aneignung einsetzte, galt die Akustik des Saales als nicht mehr den Anforderungen entsprechend. Der von Wolfgang Hänsch vielfach »als jahrhundertelange Bringschuld gegenüber den beiden bedeutenden Orchestern der Stadt« eingeforderte Neubau eines Konzertsaals verhallte ebenso ungehört wie seine zusammen mit zahlreichen Machbarkeitsstudien vorgetragenen Argumente für einen behutsamen Umgang mit dem Kulturpalast.

Der Abriss der Webergasse und weitere schmerzliche Verlusterfahrungen verstärken das Interesse am Erhalt des bemerkenswerten Noch-Vorhandenen. Die Stiftung Sächsischer Architekten sieht sich deshalb auch hier in der Verantwortung, sich für ausgewählte Bauten, Ensembles, Landschaftsarchitekturen oder baugebundene Kunst einzusetzen.

Der auf dem Ehrenkolloquium offiziell in das Archiv der Stiftung Sächsischer Architekten übergegangene Teilnachlass von Wolfgang Hänsch dokumentiert mit Skizzen, Architekturzeichnungen, Fotografien und einigen Modellen eindrucksvoll das Werk des Architekten. Dass sich Wolfgang Hänsch noch zu Lebzeiten für eine Übergabe seines vielumworbenen Nachlasses nicht in eines der großen Archive, sondern an die Stiftung Sächsischer Architekten entschied, verband er mit der Gewissheit der sich im Zweifelsfall unter den Berufskollegen und Gleichgesinnten formierenden Kritik. Sein Vertrauen bestärkt uns, nicht allein die ständigen Aufgaben eines Archivs zu leisten, sondern auch mit Ausstellungen und der stiftungseigenen Schriftenreihe »Beiträge zur Architektur« zur wachsenden Bekanntheit und Wertschätzung des baulichen Erbes beizutragen.

Dementsprechend ist es uns ein Bedürfnis, die Redebeiträge des Ehrenkolloquiums »Wolfgang Hänsch in Memoriam 1929–2013« zu veröffentlichen. An dieser Stelle sei allen gedankt, die zum Werden dieses ersten Bandes der Schriftenreihe beigetragen haben. Ein besonderer Dank gilt der Architektenkammer Sachsen, dem Bund Deutscher Architekten Landesverband Sachsen e.V. und der Sächsischen Akademie der Künste für die Übernahme der Herstellungskosten. Gleichermaßen gedankt sei der Bildstelle des Stadtplanungsamtes der Landeshauptstadt Dresden, der Deutschen Fotothek, dem Fotografen Dietrich Flechtner und allen Privatpersonen für die Nutzungsrechte der Bilder. Und nicht zuletzt gilt der Familie Hänsch besonderer Dank für das entgegengebrachte Vertrauen.

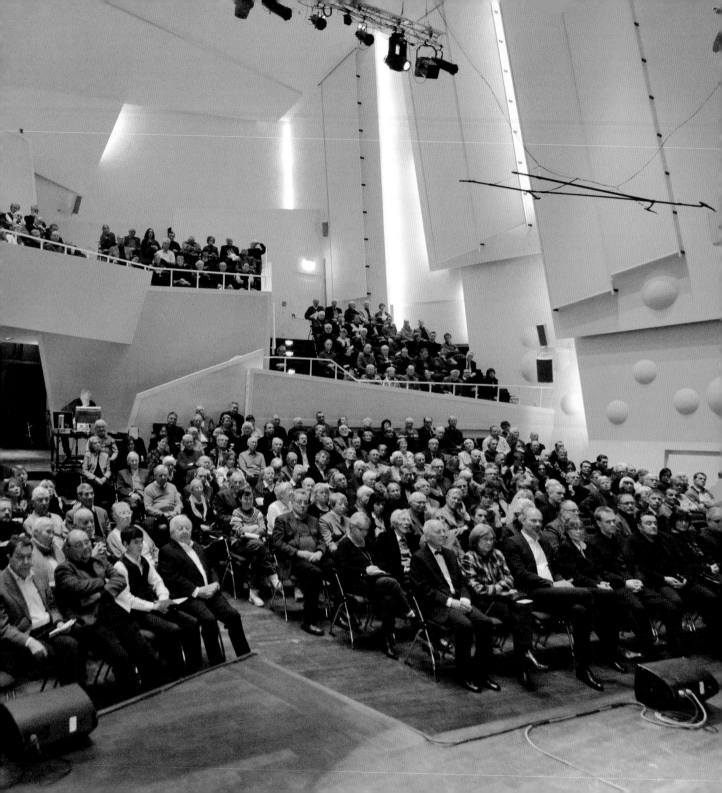

# Wolfgang Hänsch –
# Architekt der Dresdner Moderne

Fast genau fünf Jahre ist es her, dass sich viele der hier im Saal Versammelten schon einmal zu einem Kolloquium zu Ehren von Wolfgang Hänsch trafen. Damals, an jenem Januarnachmittag 2009 im Haus der Architekten, durfte man die froh gestimmte Versammlung ruhigen Gewissens eine Feierrunde nennen. Zu feiern war ein 80. Geburtstag, und dem Jubilar Wolfgang Hänsch stand ein Jahr bedeutender Ehrungen bevor – eine erfolgreiche Ausstellung in der Johannstadt, ein binnen weniger Wochen vergriffenes Buch. Doch allem voran natürlich die Verleihung der Ehrendoktorwürde durch die TU Dresden, in Anerkennung eines Lebenswerkes, das in seltener Konsequenz und Sichtbarkeit mit dem Wiederaufbau Dresdens verbunden war. Die Freude der damals Anwesenden über die bevorstehende Ehrung kam von Herzen, und ich vermute, für manchen aus Hänschs Kollegenkreis bedeutete die Würdigung dieses Einen auch so etwas wie eine rückblickende Anerkennung der Leistungen ihrer ganzen, der Wiederaufbau-Generation.

Mir selbst, einem Nicht-Dresdner, ist Wolfgang Hänsch erst spät begegnet, in einem Alter, in dem andere sich dem gepflegten Ruhestand hingeben. Nicht so dieser unermüdliche Streiter für eine solide, aufrichtige, ästhetisch anspruchsvolle Baukultur. Ob bei Treffen unserer Baukunst-Klasse der Akademie, bei Bedarf auch in öffentlichen Versammlungen – nie habe ich Wolfgang Hänsch anders erlebt: weißhaarig, aufrecht, eher wortkarg, aber stets voller überraschender Gedanken. Und zuverlässig kämpferisch. Auch nach fünf Berufsjahrzehnten noch.

Wenn ihn in jenen Jahrzehnten eines sicher begleitete, dann war es diese ständige Herausforderung, kämpferisch zu sein. Man mag das gerne jedem Aspiranten unseres Berufsstandes mit auf den Weg geben: Architekten müssen nicht nur Ideen haben, sie müssen sie auch durchsetzen können – mit klugen Argumenten, einschmeichelnden Zeichnungen, beeindruckenden Kalkulationen. Wer aber das Glück (oder das Pech) hat, diesen Beruf in politisch schwierigen Zeiten auszuüben – und ich will jetzt nicht allzu detailliert ausmalen, was »schwierige Zeiten« für einen Architekten in der DDR zwischen 1949 und 1989 alles bedeuten konnte –, für einen Architekten also, der die große Not der endlosen Ruinenfelder

Hochschule für Musik Carl Maria von Weber
Etwa 350 Gäste folgten im großen Konzertsaal dem öffentlichen Ehrenkolloquium »Wolfgang Hänsch in Memoriam 1929–2013«

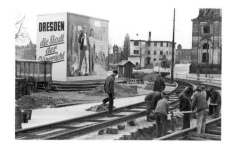
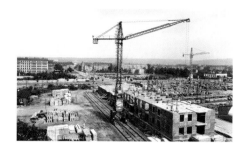

Fassadendetail der östlichen
Altmarktbebauung, bei dem
das Kollektiv Herbert Schneider
das historische Architekturerbe
als »Nationale Tradition« frei
interpretierte

erlebt hat, die gar nicht freundlichen Debatten um »Nationale Tradition« contra »kosmo-politische Dekadenz«, das Ringen um die Einführung industrieller Baumethoden, die hoch-fliegenden Träume von einer »größten DDR der Welt« und das bald darauf folgende Ver-siegen nahezu sämtlicher materieller Ressourcen (einschließlich der schmerzlichen Ver-luste der in großer Zahl das Land verlassenden Kollegen und Freunde), für ein solches Berufsleben brauchte man Statur, Mut, Selbstvertrauen. Und Gespür für den Moment, in dem es einmal nötig ist Widerspruch einzulegen.

Die berufliche Laufbahn des Wolfgang Hänsch beginnt 1948. Da nimmt der 19-Jährige, ein gelernter Maurer aus Königsbrück, ein Studium an der Dresdner Staatsbauschule auf. Vier Jahre später tritt er als frischgebackener Ingenieur, Fachrichtung Hochbau und Architektur, eine Stelle im VEB Bauplanung Sachsen an. Im Grunde wird das zu einer Stelle fürs Leben, denn so oft sich auch der Name seines Brötchengebers änderte, ob da Dresdenprojekt, Hochbauprojektierung oder VEB Gesellschaftsbau draufstand – drinnen war es stets die-selbe Firma, unter der immer selben Adresse: Tannenstraße. Und von dort aus darf er sich – nach ersten Praxiserfahrungen – auch schon bald (im Jahr 1956) in die berüchtigten Kulturkämpfe jener Jahre stürzen. Sein erster Schauplatz: die Blochmannstraße.

An dieser Stelle sei aus einem langen Interview zitiert, das Wolfgang Hänsch mir im Juli 2008 für unser gemeinsames Buchprojekt gewährt hat: »An der Blochmannstraße versuchte ich, die erwartete ›Nati-Tradi‹-Form ein wenig zu ›modernisieren‹. Weil aber der Bauplatz so nahe am Zentrum lag, wurde extra kontrolliert, ob denn die Fassaden genug barocke Elemente aufweisen. // Wer hat kontrolliert? // Der Stadtarchitekt. Das war damals Herbert Schneider. Im Grunde ein guter Architekt, der aber wohl von allen am meisten im ›Barock‹ schwelgte. // Und dem konnte man mit einem verglasten Dachgeschoss nicht kommen? // Es ging nicht nur um Glas. Wo jetzt ein Steildach ist, hatte ich ein Flachdach vorgesehen. Wahrscheinlich war das die entscheidende Provokation. // Fühlt man sich da nicht unterdrückt, ein Opfer ungerechter Verhältnisse? // Ach wissen Sie – neben meiner Baustelle gab es eine Trinkhalle, da haben wir dann drauf gesoffen, dass es nicht so gut gelaufen ist. So war das eben damals. Nicht jedes Haus war ein Seelenbekenntnis.«[1]

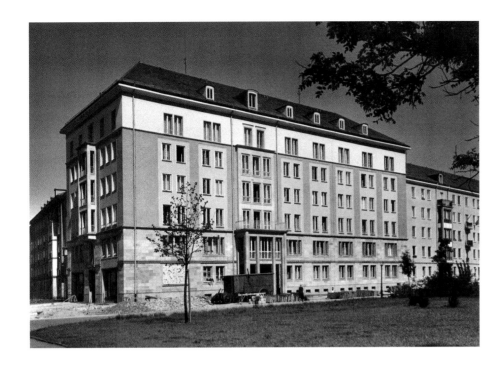

Eckhaus Blochmannstraße
»Weil der Bauplatz so nahe am Zentrum lag, wurde extra kontrolliert, ob denn die Fassaden genug barocke Elemente aufweisen.«

Und dann – aber da sprach wohl schon die Weisheit des Alters: »Mit dem Barockisieren war ja sowieso bald wieder Schluss. Die Industrialisierung des Bauwesens nahm zu, und damit waren Dekorationen nur noch überflüssiger Ballast. Was für uns ›Moderne‹ bedeutete: Jetzt ist die Freiheit da!«

Die Freiheit! Für Hänsch, der sich schon seit dem Studium zur Formenwelt moderner Architekturen hingezogen fühlte, sollte die »Freiheit« also schon beim nächsten Bauprojekt beginnen – an der Borsbergstraße.

Und hier, das darf man heute ganz ohne Bedenken sagen, tritt der 28-Jährige auch wirklich schon ein in die Baugeschichte dieses kleinen Landes DDR. Denn im Jahr 1957 fand an der Borsbergstraße die Dresdner Wende zum industriellen Bauen statt. Ein mutiger Schritt auf technologisches wie architektonisches Neuland, von dessen Wagnissen Wolfgang Hänsch noch bis ins hohe Alter mit Stolz berichtete. Es mag uns heute überraschen, aber: Es waren tatsächlich nicht nur Ingenieure und Ökonomen, die sich von der industriellen Montagebauweise einen Fortschrittsgewinn versprachen; auch Architekten waren von dem Gedanken fasziniert und haben mit Lust und Phantasie an der neuen Bauweise herumexperimentiert. Übrigens auch mit Mut zur Farbe, woran heute, nach der Wärmeschutzsanierung, leider nur noch historische Colorfotos erinnern.

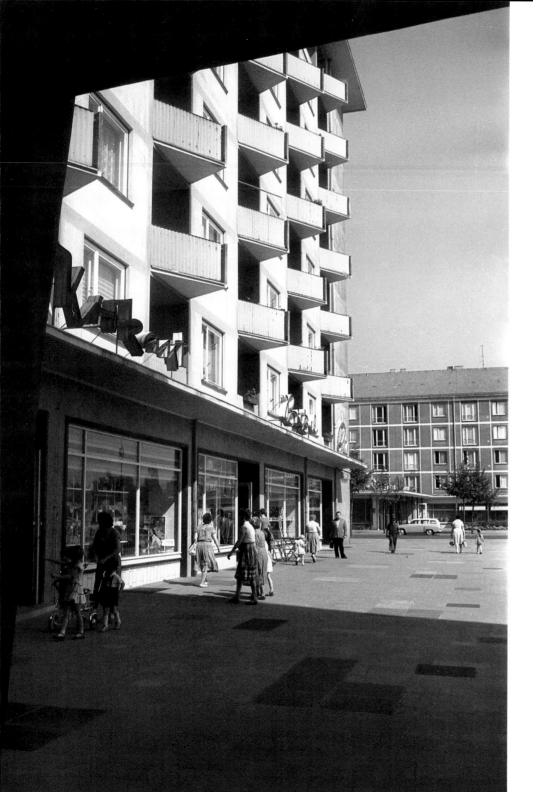

**Borsbergstraße, nach 1958**
Das neungeschossige Appartementhaus tauchte bald auch in anderen Stadtvierteln auf.

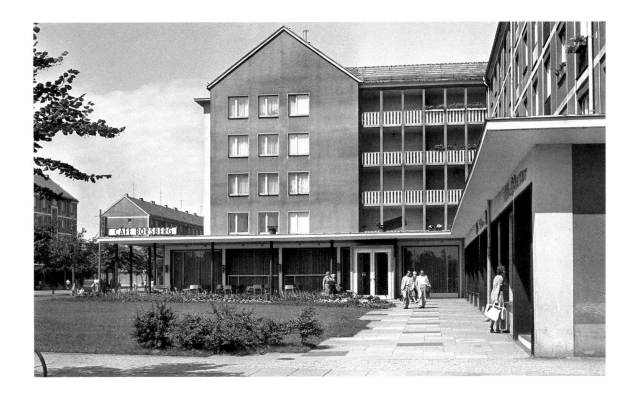

Doch es sollte an der Borsbergstraße gar nicht ausschließlich um innovative Konstruktionen gehen. Es lohnt allemal, sich auch heute noch dieses lebendige Stück Striesen aufmerksam anzuschauen: Raumbildung, Plastizität, Silhouette, ein bunter Mix der Funktionen – das »Einfallstor zur Innenstadt« ließ tatsächlich für einen kurzen Moment auf eine städtebaulich glücklichere Typologie für den Neuaufbau Dresdens hoffen. Das Ensemble ist leider nur Fragment geblieben, dafür widerfuhr ihm prompt die Ursünde des ganzen DDR-Bauwesens: das Wiederverwendungsprojekt! Das neungeschossige Appartementhaus begann hie und da inmitten anderer Stadtviertel aufzutauchen. Ich habe ihn danach gefragt, aber der Architekt konnte mir nicht genau sagen, wie oft seine klassische Wohnscheibe mit den charakteristischen Schrägbalkons »wiederverwendet« wurde.

Dass ihm danach kein weiterer Wohnungsbau mehr aufgetragen wurde – Wolfgang Hänsch sagt, das sei Zufall gewesen. Auf jeden Fall nahm die Bedeutung seiner Bauaufgaben zu, und gleich mit der nächsten Bauaufgabe setzte er schon wieder Maßstäbe. Im Sommer 1958 bekam sein Kollektiv den Auftrag für die Webergasse.

**Borsbergstraße, 1960**
Mit Raumbildung, Plastizität, Silhouette und buntem Funktionsmix ließ das »Einfallstor zur Innenstadt« auf eine glücklichere Typologie für den Neuaufbau hoffen.

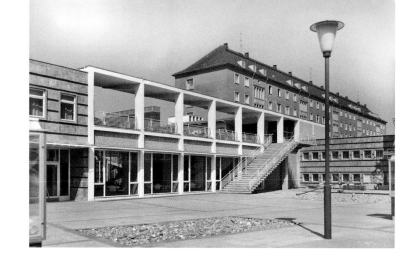

**Webergasse, 1967**
Skandinavisch filigran und
den Haushalt entlastend.
Mit dieser kleinen Laden-
passage war die Moderne
in Dresden endgültig ange-
kommen

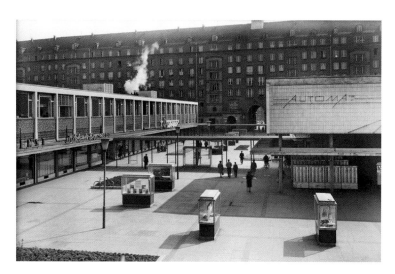

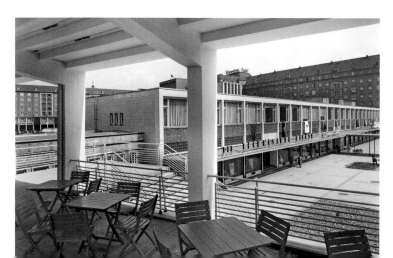

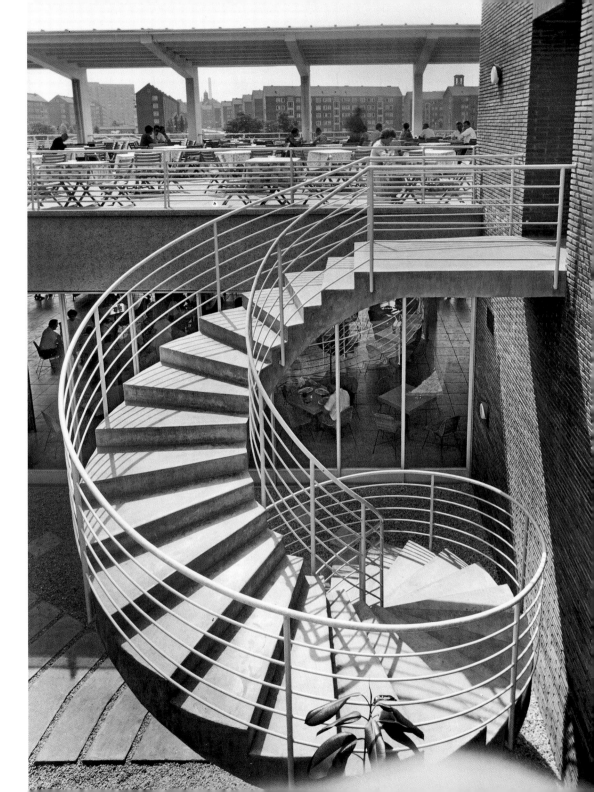

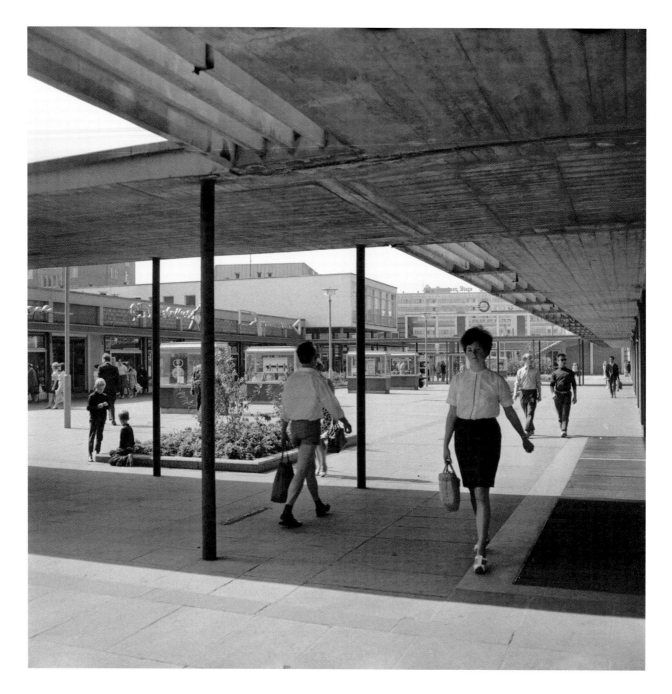

Mit diesem Projekt kam ein bislang noch unbekanntes Motiv in die Wiederaufbaustadt. Nicht nur die theatralische Wucht der Barockfassaden rings um den Altmarkt hatte ausgedient, auch die strikte Orientierung auf Blockrand und Straße war nun passé. Die kleine Passage, die sich Z-förmig durch den Innenblock vom Markt zur Wallstraße »hindurchschlängelte«, wollte weder Gasse noch Platz sein. Sie folgte jenem neuen Modell, das seit kurzem weltweit für Furore sorgte: Vier Jahre, nachdem Rotterdams legendäre Lijnbaan zum Vorbild aller verkehrsfreien Einkaufs- und Bummelstrecken wurde, sollte auch Dresden so ein Stück Stadt der neuen Art bekommen: eine Fußgängerzone.

Mit dieser kleinen, aber unvergesslich feinen Ladenpassage war die Moderne nun endlich in Dresden angekommen. Selbstbedienungsgastronomie und den Haushalt entlastende Dienstleistungen ließen auf einen neuen, leichteren Alltag hoffen. Die skandinavisch filigrane Architektur zelebrierte mit ihren klaren Kuben, Treppen, Pergolen und Glasvitrinen jene Formenwelt, die als International Style europaweit Triumphe feierte. Das Verteilen von Waren schien hier nebensächlich zu sein. Im Grunde ging es um etwas Allgemeineres: Was heute etwas nebulös mit »Urbanität« umschrieben wird – damals hieß das »kulturvolle Verbringung von freier Zeit im öffentlichen Raum«.

Die 1960er Jahre – eben jene Jahre der Webergasse, in der man sich auch um Mitternacht noch am Automaten mit den »1000 kleinen Dingen« versorgen konnte – waren das hoffnungsfrohe Jahrzehnt der DDR. In dem Maß, wie man sich danach in den aussichtslosen Konsumwettlauf der Systeme stürzte, verlor auch die Webergasse sichtlich an Charme. Mangelnde Pflege tat ein Übriges. Nach der »Wende« fiel sie als erstes Bauensemble der DDR-Zeit dem Umbau der Dresdner Altstadt zum Opfer.

Im Gespräch mit ihm über die Webergasse hörte ich zum ersten Mal jenen Satz, mit dem Wolfgang Hänsch seither wohl am meisten zitiert wurde: »Abrisse eigener Bauten sind wie kleine Infarkte. Sie schmerzen, aber sie töten nicht.« Wer Hänsch persönlich kannte, der konnte, nein: der musste wissen, dass dieses Bild nicht nur so dahingesagt war. Der da sprach, hatte schon mehr als einmal erfahren, wie hoch der Einsatz ist, wenn einem eine Bauaufgabe zur »Herzensangelegenheit« wird.

Zurück in die Chronologie dieses arbeitsreichen Lebens: Mit der Webergasse war eine Tür aufgestoßen, ins Offene oder, wie Wolfgang Hänsch erleichtert kundtat, ins Freie! Und für die Moderne streiten hieß zum Glück nicht mehr, ein einsamer Vorreiter zu sein. Während Hermann Henselmann sein »Haus des Lehrers« (1958–1966) baute, jenen angeblichen »Eröffnungsbau der DDR-Moderne« am Berliner Alexanderplatz, errichteten Wolfgang Hänsch und Herbert Löschau in Dresden ein Haus von absolut vergleichbarer Statur – das »Haus der Presse«. Mir persönlich will der Dresdner 13-Geschosser entschieden sicherer erscheinen als die Berliner Ikone – in den Proportionen, in der Funktionalität wie in der ganzen typologischen Gestalt. Eine schlank aufstrebende »vertikale Kiste«, innen ein Betonskelett, außen ein Fassadenbild, das anstelle von Lochfenstern jetzt Fensterbänder

25

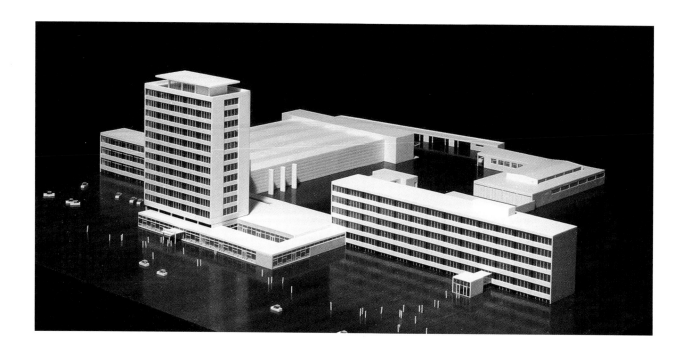

und die abstrakten Raster des Montagebaus zeigte. Hochhaus, Verlagsgebäude und Druckereikomplex bilden eine spannungsvolle Gebäudelandschaft. Solch frei im Raum entfaltete Rundum-Ästhetik von licht- und luftumspülten »Gebäudeplastiken« ist – nach Siegfried Giedeons einflussreicher Abhandlung »Raum, Zeit, Architektur« – zentrales Thema aller »Baukunst der Moderne«.

Wolfgang Hänsch hat sich vehement gegen die Neugestaltung seines Presse-Hochhauses gewehrt, was ihm mit Sicherheit auch wieder Stiche in der Herzgegend beschert haben dürfte. Er wollte sich partout nicht damit trösten, dass diese geschmäcklerische »Modernisierung« dem Haus doch womöglich eine absehbare Zukunftsperspektive schafft. Weil ich ihn als stets sachlichen, konstruktiv urteilenden und – je nach Sachlage – auch toleranten Kollegen kennengelernt hatte, habe ich über seine überraschende Hartnäckigkeit in dieser Frage lange nachgedacht. Ich glaube inzwischen, dass wir heute leicht die ungeheuren Strapazen unterschätzen, die es in jenen niemals einfachen DDR-Jahren bedeutete, für neue Ideen zu streiten. Da wurde Lebenszeit, unwiederbringliche Lebenskraft in die Waagschale geworfen, um seinen Idealen treu zu bleiben und seinen Visionen wenigstens einen Schritt weit näher zu kommen. Wie war das noch mal? Herzensangelegenheiten. Eben!

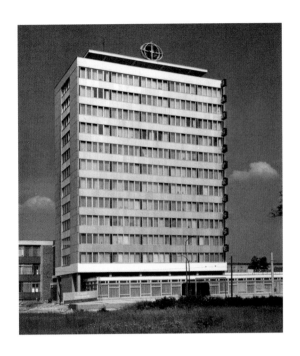

**»Haus der Presse«, 1966**
Hochhaus, Verlagsgebäude
und Druckereikomplex bildeten
eine spannungsvolle Gebäude-
landschaft, sicher in Proportio-
nen wie in Funktionalität und
Typologie. Fensterbänder zeig-
ten die Raster des Montage-
baus.

Deutlich verändert
das »Haus der Presse« nach
der Umgestaltung, 2013

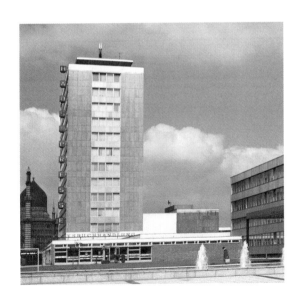

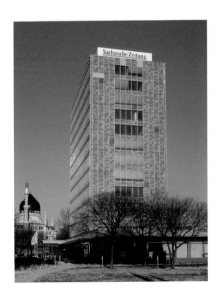

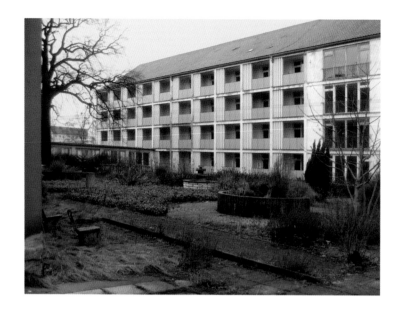

Feierabendheim
Seevorstadt Ost, 2010
Bei dieser Aufgabe wurde die
souveräne Beherrschung
der neuen Formprinzipien
industrieller Fertigung sichtbar

An dieser Stelle will ich noch schnell ein Versäumnis korrigieren: Einen Bau vom Reißbrett Wolfgang Hänschs haben wir bei der Auswahl für unser Buch sträflicherweise vergessen: das Feierabendheim Seevorstadt-Ost. Gerade an dieser bescheidenen Aufgabe war die souveräne Beherrschung der neuen Formprinzipien industrieller Fertigung sichtbar geworden – eine Qualität, die mir leider erst vor Augen und zu Bewusstsein kam, als der Komplex bereits seinem Abriss entgegendämmerte.

Und dann jener sicher denkwürdige Tag im Jahr 1962, als Leopold Wiel in der Tannenstraße auftauchte und Projektierungskapazität für den von ihm entworfenen Kulturpalast suchte. Vom Büro vorgeschlagen wurde das bewährte Kollektiv Hänsch/Löschau.

Sieben Jahre haben sie um ihre Idee eines festlich-repräsentativen, offenen Kulturzentrums mit vielseitig bespielbarem, aber auch akustisch untadeligem Saal gekämpft – gegen Mittelkürzungen wie gegen ideologische Intrigen. Und haben dabei Kompromisse eingehen müssen (die Rückfassaden! das Wandbild!), die ihnen die Freude am fertigen Werk nachhaltig trübte. Aber rückblickend sollte man dennoch sagen: Sie haben gewonnen. Als der Kulturpalast 1969 eröffnet wird, ist die elende Suche nach einer Turmhaus-Dominante endlich passé. Anstelle eines prätentiösen Kulturtempels haben die Dresdner nun das erste multifunktionale Kultur- und Kongresszentrum der Republik. Und Wolfgang Hänsch hat genügend Kompetenz und Meisterschaft bewiesen, um fortan als der Architekt der Dresdner Moderne zu gelten.

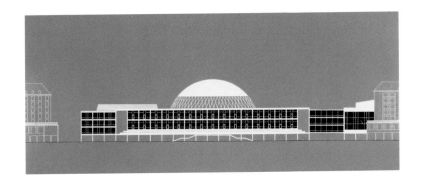

**Kulturhaus Dresden, 1960**
Mit dem Siegerentwurf von
Leopold Wiel war die leidige
Suche nach einer Turmhaus-
Dominante endlich passé

Das Kollektiv Hänsch/Löschau
nimmt die Baustelle des Kultur-
palastes in Augenschein

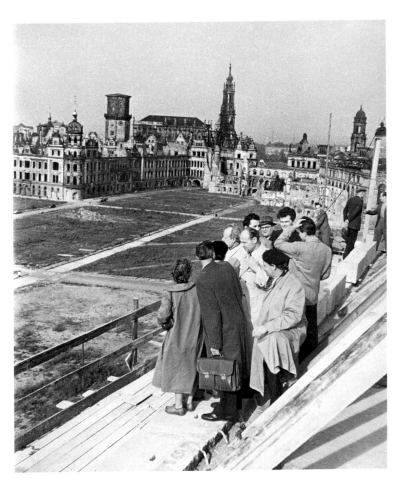

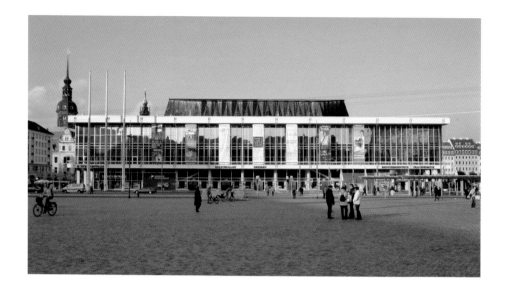

Der Dresdner Kulturpalast
war einmal ein multifunktionales
Kultur- und Kongresszentrum
mit festlich-repräsentativem
Mehrzwecksaal, Aufnahmen
von 2011

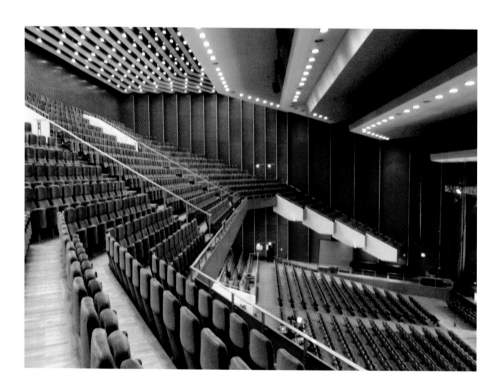

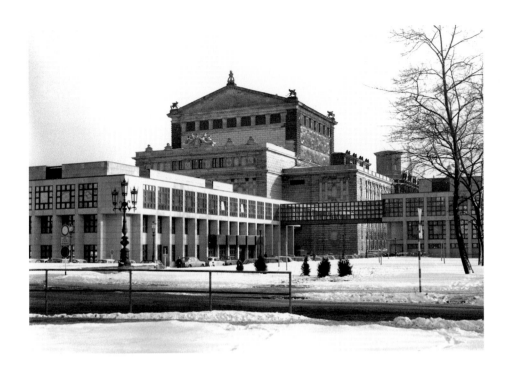

Was dann geschah, wird nicht nur Historiker gehörig verwirren. Hänsch selbst musste einen gewaltigen Schwenk seiner ganzen architektonischen Leidenschaft bewältigen. Weil er sich 1967 erfolgreich an einem Wettbewerb zu Wiederaufbauideen für die Opernruine beteiligt hatte, landete – als es 1969 tatsächlich losgehen soll – der Auftrag zu »Sanierung und Erweiterung« bei ihm.

Er selbst hierzu: »So hart konnte das Leben sein! Aber irgendwie hat es mich auch gereizt, den Konflikt zu lösen: … Eine zeitgenössische Funktion in einer historistischen Hülle. Und dann womöglich noch ›Semper verlängern‹.«

Ich möchte dem Beitrag von Professor Glaser nicht vorgreifen, deshalb an dieser Stelle nur so viel: Hänsch hat für den Konflikt eine souveräne Lösung gefunden, indem er dem historischen Meister so viel als möglich in Originalform ließ (»Das sind wir ihm schuldig!«). Alle neu geforderten Zutaten hingegen wurden ausgelagert, drangehängt, und das dann konsequent modern. Welch klare, nachvollziehbare Entscheidung! Das Ende aller Verwirrungen! Nur dem Kulturminister erschien die Lösung als zu »linksradikal«. – Ach, es war nie leicht, das Weltbild der »führenden Kader« zu entschlüsseln.

**Kulturpalast,
Machbarkeitsstudie 2005**
Alternative Entwürfe gegen
Investoren-Niedertracht

Die Auseinandersetzung mit der Baukunst vergangener Epochen hat Wolfgang Hänsch zu einem Anderen werden lassen. Sein Blick auf die Baukunst war weiter geworden, toleranter, fast möchte man sagen: weise. Spätere Bauaufgaben, mit denen er auch als freier Architekt nach der »Wende« noch aktiv war – also der Große Saal des Schauspielhauses oder das umgebaute, aber eben in weiten Teilen auch nur sanierte Rathaus in Pirna –, hätten wohl ohne die Erfahrungen mit Gottfried Semper, ohne die dort eingeübte Ehrfurcht vor den »alten Meistern«, nicht so selbstverständlich Eingang in sein Œuvre gefunden.

Dass er trotzdem den Träumen seiner Generation, den Idealen der Moderne nie abgeschworen hat, zeigte sein Kampf um den Kulturpalast. Solange gnadenlose Investoren-Niedertracht das Gebäude als Ganzes in Frage stellte, setzte er sich mit eigenen Gegenentwürfen zur Wehr, sein Hauptwerk verteidigend, ohne es zu verraten: keinesfalls sturköpfig, wenigstens um Fortschreibung in zeitgenössischer Eleganz bemüht. Dass die eigentliche Bedrohung aber gar nicht das äußere Bild, sondern letztlich das Herzstück seiner »Kulturmaschine« betreffen sollte, das konnte, das wollte er bis zum Schluss nicht begreifen. Wie sollte er auch eine Umbaulösung akzeptieren, die das Aus für Kongresse, Tanzfestivals, Jazz-, Schlager- oder Popkonzerte bedeutet, die dem Baudenkmal seinen Daseinskern austrieb: Der Große Saal mit dem einst innovativen Kippparkett hatte das »Haus für Alle« überhaupt erst möglich gemacht.

Auch in dem eskalierenden Streit um die andauernde Verantwortung des Architekten für sein Werk hat Wolfgang Hänsch noch einmal, ein letztes Mal, bleibenden Eindruck in der Baugeschichte – nicht nur seiner Heimatstadt – hinterlassen. Erfreulich viele – Freunde, Kollegen, Verehrer des Architekten wie einfach begeisterte Nutzer seines größten Hauses – hatten sich hinter ihn gestellt, für seine Position das Wort ergriffen. Wer wollte entscheiden, was richtiger gewesen wäre: ihn im Widerstand zu bestärken oder zur Schonung seiner selbst zu ermahnen? Ich glaube, ich fürchte, für diese Auseinandersetzung brauchte er unser aller Rat nicht. Diesen Weg ist er aus freien Stücken gegangen, denn – anders als damals noch an der Blochmannstraße – irgendwann werden Häuser eben doch zu »Seelenbekenntnissen«. Kämpferische Naturen haben dann keine andere Wahl.

Seine mahnende Stimme, seine bedachtsame Autorität werden uns in den Dresdner Debatten noch unendlich fehlen.

Wolfgang Hänsch am 5. Juli 2011
vor Prozessbeginn im Leipziger Landgericht

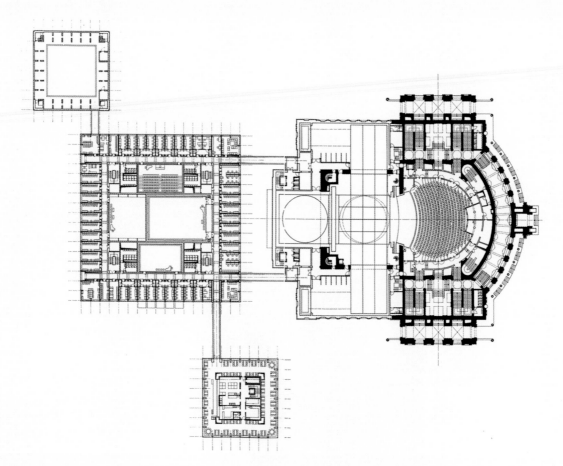

Grundriss und Seitenansicht
der Semperoper und der
modernen Ergänzungsbauten

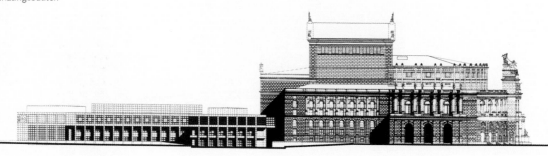

GERHARD GLASER

# Die dritte Semperoper
# und Wolfgang Hänsch

Er könnte die nachfolgenden Sätze zum Umgang mit bereits Gebautem selbst formuliert haben: »Zuerst werde ich von der Erfindung des ersten Architekten […] sprechen und Euch klar darlegen, welches seine Absicht war und wie sie sich in dem begonnenen Bau bestätigt. Wenn ich Euch das verständlich mache, werdet Ihr erkennen können, dass mein Modell diejenige Symmetrie, diejenige Beziehung, diejenige Konformität in sich hat, welche zu dem angefangenen Gebäude gehört.«[1]

Wolfgang Hänsch hat immer, wenn ihm Baudenkmale anvertraut wurden, so gehandelt, wie 500 Jahre zuvor Leonardo da Vinci sich in einem Gutachten zum Weiterbau des liegengebliebenen Domes in Mailand geäußert hatte.

Vier Baudenkmale waren es, denen er sich mit dem gleichen Verantwortungsbewusstsein und der gleichen Intensität widmete, obwohl sie von unterschiedlichem Rang waren. Eigentlich waren es fünf, denn vor der Oper (1967–1985), dem Altbau Große Meißner Gasse 15 im Neubau Hotel Bellevue (1982), dem Zuschauerraum des Schauspielhauses (Anfang der 1990er Jahre) und dem Rathaus Pirna (1993) steht noch der Georgenbau des Schlosses, der eigentlich abgerissen werden sollte, damit man den neu zu errichtenden Kulturpalast schon von der Brücke her sehen konnte. Aber Hans Nadler, der Denkmalpfleger, hatte es geschafft, die führenden Politiker von der hervorragenden Eignung des Georgenbaus als Baustelleneinrichtung für den Kulturpalast zu überzeugen. In diesem Zusammenhang hatte ich in Nadlers Auftrag meine erste Begegnung mit Wolfgang Hänsch, der sich dann aber mit der eigentlichen Planung nicht befasste. Sie wurde Manfred Arlt übertragen.

Es lag seitens der verantwortlichen Kommunalpolitiker nahe, Wolfgang Hänsch, der gerade gezeigt hatte, dass er in der Lage war, einen anspruchsvollen Veranstaltungsbau wie den Kulturpalast planerisch zu bewältigen, mehr und mehr in die Vorbereitungsarbeiten zum Wiederaufbau der Oper einzubeziehen. Eine spannende Geschichte.

Am 13. Februar 1945 waren Bühnenbereich und Zuschauerraum vollständig ausgebrannt; in den Vestibülen und Foyers dagegen war vergleichsweise viel von der Innenarchitektur bis hin zu nicht wenigen Wandgemälden erhalten geblieben. Bereits 1946 eingeleitete Sicherungsarbeiten kamen zum Erliegen, als 1948 der hintere Bühnenhausgiebel einstürzte. Das alte Hoftheater wurde dann auch politisch obsolet.

Anmerkung

1 Nobert Huse, Denkmalpflege. Deutsche Texte aus drei Jahrhunderten, München 1984, S. 12.

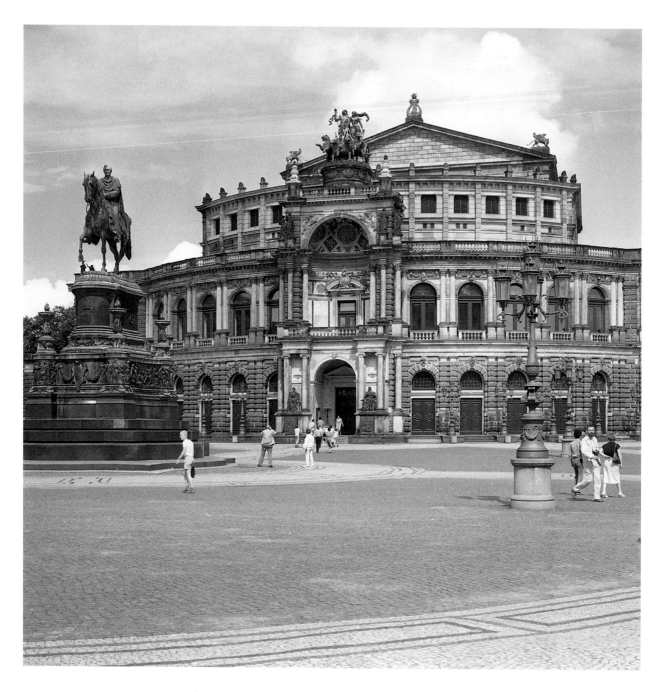

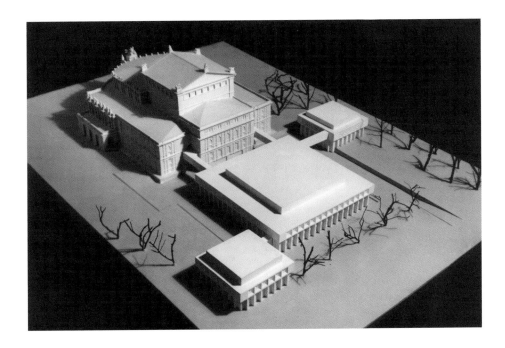

Modell der Semperoper
mit Ergänzungsbauten

Die Akte des Landesamtes für Denkmalpflege aus dieser Zeit liest sich wie ein Kriminal-roman: Künstler mit berühmten Namen aus ganz Deutschland kämpften ohne Erfolg für das Haus. Erst eine spektakuläre Unterschriftensammlung der Arbeiter des Sachsenwerkes Niedersedlitz brachte den Durchbruch und den Beschluss der Landesleitung der SED im März 1952 zur Sicherung der Ruine, die 1953 bis 1955 durchgeführt wurde – finanziert durch 1,5 Millionen Mark Spenden der Dresdner Bevölkerung und noch einmal die gleiche Summe aus dem Staatshaushalt. Konkrete Vorbereitungsarbeiten für den Wiederaufbau begannen 1963 und mündeten 1967 in einen Architekturwettbewerb, der aber kein rechtes Ergebnis brachte. Die 1969/70 unter Leitung des Instituts für Denkmalpflege ausgeführten Probe-restaurierungen je einer Architekturachse des oberen Rundfoyers und des zwingerseitigen oberen Vestibüls erwiesen sich dagegen als so überzeugend, dass damit de facto die Wiederherstellung der Semperschen Fassung zumindest des ganzen vorderen Bereiches entschieden war.

Wolfgang Hänsch gehörte zu diesem Zeitpunkt als Mitarbeiter des VEB Dresdenprojekt bereits zum inneren Kreis der beteiligten Architekten – seit 1967 als Leiter des Entwurfs-kollektivs Semperoper. Die Tendenz aller Voruntersuchungen bis dahin, seit 1963 maßgeb-lich geführt vom Institut für Technologie kultureller Einrichtungen Berlin – Peter Albert, Dieter Schölzel und Ralf Bräutigam –, vor allem zu Sichtbeziehungen im Zuschauerraum und zur

Im Stil der Neorenaissance
prägt die Semperoper maß-
geblich das berühmte Platzbild
des Theaterplatzes, 1987

37

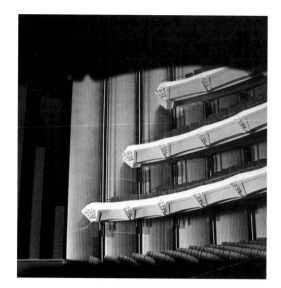

Zuschauerraum und Bühnen-
haus des Zweiten Königlichen
Hoftheaters Dresden von
Gottfried Semper waren bei der
Zerstörung 1945 vollständig
ausgebrannt

Variante der Neugestaltung
des Zuschauersaales in einer
zeitgenössischen Architektur-
sprache

Bühnentechnik, war die historisch getreue Wiederherstellung der vom Theaterplatz einseh-
baren Fassaden. Im Inneren aber sollten die Formen unserer Zeit zur Wirkung gebracht
und in den Foyers und Vestibülen einzelne originale Wandbereiche als Inkunabeln integriert
werden. Erst parallel zur Herstellung der Architekturprobeachsen begann Heinrich Magirius
im Institut für Denkmalpflege seine grundlegenden Forschungen zu Genese, Ikonografie
und der sich daraus ableitenden künstlerischen Gestalt des Äußeren und Inneren.

Seinen Erkenntnissen schloss sich Wolfgang Hänsch zunehmend an – in dem Bewusst-
sein der Einheit von Funktion, hier als Botschaft aller Künste, Konstruktion und Gestaltung
von Groß- und Mittelform bis hin zum Detail. Weil ich sie damals von ihm so am wenigsten
erwartet hätte, ist mir eine seiner Äußerungen bis heute im Gedächtnis geblieben. Es muss
Anfang der 70er Jahre gewesen sein, wir gingen über den Theaterplatz in Richtung Oper,
und er sagte: »Ach, das wird doch nichts, dieser monumentale Theaterplatz und dann der
großartige Auftakt in den Treppenhäusern und Vestibülen und dann unsere heutige Archi-
tektur im Zuschauerraum als Höhepunkt, bevor das Spiel beginnt, als kalte Dusche.« Die
Rekonstruktion auch des Zuschauerraumes hatte das Institut für Denkmalpflege lange nicht
als Ziel formuliert, nur die Ausformung als Vierrangtheater. Hänsch fühlte sich als Schüler
von Semper, als es dann darum ging, den im Grundriss erweiterten Raum mit den nun
ansteigenden Rängen durchzugestalten. Dass die gerühmte Akustik dadurch am ehesten
wiederzugewinnen war, wusste er natürlich auch.

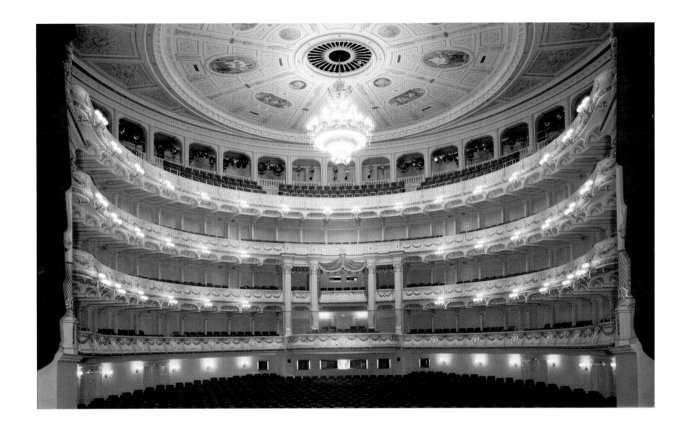

Was die unverzichtbaren Seitenbühnen anging, die das Haus ursprünglich nicht hatte, so griff er den Vorschlag von Hans Nadler sofort auf, die Fassaden der früheren Künstlergarderoben seitlich der Hauptbühne einfach herauszurücken, die Fenster zuzusetzen und auf diese Weise eine Fassade in Blendarchitektur zu schaffen. Es lag ihm fern, angesichts dieser erweiternden Funktion dem historischen Bau exemplarisch eine »neue Zeitschicht« hinzuzufügen, wie das die »echten Denkmalpfleger« als Dogma predigen, war sie doch nicht konstitutiv für das Ganze.

Im Abstand von 30 Jahren können wir heute, glaube ich, sagen, es war richtig so. Dabei hätte Wolfgang Hänsch doch hier und vor allem bei der baulichen Umsetzung der weiteren für ein Opernhaus heute unverzichtbaren Ergänzungsfunktionen – Verwaltungsbereich, Übungsräume, Probebühne und Gastronomie – die Gelegenheit gehabt, sich als Stararchitekt zu erweisen. Aber das lag ihm einfach nicht. Er wollte kein am Firmament kurzzeitig

Die weitreichende Rekonstruktion auch des Zuschauerraumes hatte das Institut für Denkmalpflege lange nicht als Ziel formuliert

strahlender Stern sein und dann in den Augen der Nachwelt als Sternschnuppe verlöschen. Gemeinsam mit Herbert Löschau entwickelte er die drei externen Baukörper, durch Brücken mit dem Haupthaus und untereinander verbunden. Die Höhenschichtung des historischen Baus aufnehmend, den Takt der Architekturachsen fortführend, das gleiche Steinmaterial verwendend, schuf er ganz eigenständige Baukörper, die sich dem Werk Gottfried Sempers aber dennoch zugesellen – nicht zuletzt auch wegen der ausgeprägten Plastizität der Architektur. Wie im alten Haus ist auch die bildende Kunst präsent und ruft in Gestalt der vier monumentalen Masken von Peter Makolies an den Ecken des Baukörpers der Probebühne weit ins Land hinaus: Hier ist Theater! Diese Bauwerke beginnen nun, nach 30 Jahren, gemeinsam mit dem Bau Sempers mit Anstand zu altern. Alles wirkt ganz selbstverständlich.

Ganz selbstverständlich ging auch der Bau vonstatten, zu dem am 24. Juni 1977 der Grundstein gelegt wurde. Inzwischen war der VEB Gesellschaftsbau Dresden gegründet

Die modernen Erweiterungs-
bauten der Semperoper sind
seit 2013 denkmalgeschützt

worden, durch Zusammenlegung mehrerer ehemals halbstaatlicher Baubetriebe, die auf dem Felde der Denkmalpflege und des Bauens im Bestand besondere Erfahrungen hatten. Wolfgang Hänsch war in der Projektierungsabteilung dieses Betriebes angestellt, aber nicht der Disziplinargewalt des Betriebsdirektors unterstellt, sondern allein dem Vorsitzenden des Rates des Bezirkes verantwortlich.

Dadurch ergab sich auf der von Oberbauleiter Gottfried Ringelmann vorbildlich organisierten Baustelle eine Konstellation, in der stets allein nach Qualitätsgesichtspunkten fachlich entschieden wurde. Es war eine Freude, in diesem Sinne gemeinsam mit Wolfgang Hänsch als Primus inter pares zusammenzuwirken. Auch die Aufbauleitung des Rates des Bezirkes Dresden unter Führung von Erich Jeschke kehrte nicht den Auftraggeber und Rechnungsprüfer heraus, sondern verstand sich als Partner. Als der gesamte vordere Bereich schon vollendet war, aber im Zuschauerraum und weiter hinten noch gebaut wurde,

Wolfgang Hänsch
mit dem Innenarchitekten
Heinz Zimmermann

bekamen wir hohen Besuch: den Minister für Bauwesen der DDR. Alle, die Rang und Namen hatten in Dresden in Partei und Staat, waren angetreten. Wolfgang Hänsch und Erich Jeschke erläuterten im fertigen oberen Rundfoyer, dass es unser Ziel gewesen sei, das Werk Gottfried Sempers so authentisch wie nur möglich wiederherzustellen, bis zu den Bindemitteln der damals verwendeten Farben, nämlich Tafelleim. Bei dem Stichwort Leim erntete er seitens des Ministers sofort hohes Lob, seien doch Ölfarben gerade ein so großer »Engpass«, das hieß, in der Planwirtschaft kaum verfügbar.

Wie auch immer man ein Ziel versteht, alle auf dieser Baustelle Tätigen, ob Architekten, Ingenieure, Kunsthistoriker, die 74 Künstler, die Bauarbeiter, die Handwerker und Kunsthandwerker – jeder auf seinem Felde – hatten nur ein Ziel: das Werk so gut wie nur irgend möglich zu vollbringen. Mitten unter ihnen habe ich oft empfunden, dass die Arbeit an sich hier bereits ein kultureller Akt war. Und als sich am Abend des 13. Februar 1985 – auf die Minute genau 40 Jahre nach dem Hereinbrechen der Katastrophe über die Stadt – der Vorhang hob, standen viele tausend Menschen vor der Oper auf dem Theaterplatz. Viele von ihnen habe ich weinen sehen. Was kann einem Architekten, der in leitender Verantwortung das Werk vollbrachte, Besseres geschehen, als wenn die Zeitgenossen es in seiner erweiterten Ganzheit so annehmen und es auch 30 Jahre danach noch von einer großen Öffentlichkeit in gleicher Weise respektiert wird?

Berechtigte und vermeintliche Ansprüche heute an das Haus müssen an dieser seiner Würde als Gesamtkunstwerk stets neu gemessen werden. Hier gilt es wachsam zu sein!

Monumentale Masken von Peter Makolies an den vier Ecken des Baukörpers der Probebühne

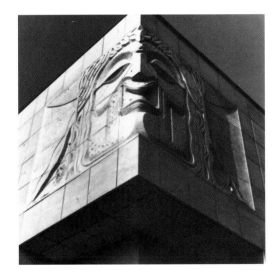

# Hermann Hesse

## Mit der Reife wird man immer jünger

Betrachtungen und Gedichte über das Alter
Zusammengestellt und mit einem
Nachwort versehen von Volker Michels
Insel Verlag

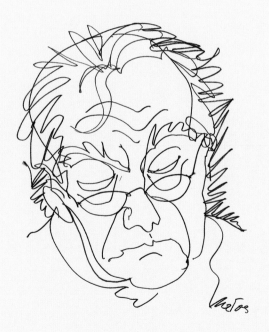

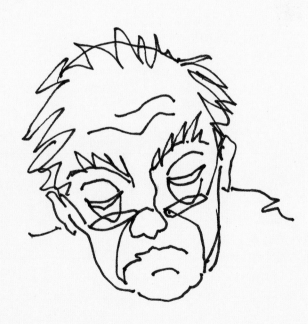

# Wolfgang Hänsch als Zeichner

Es ist für mich eine große Ehre, im Rahmen dieser Würdigung von Wolfgang Hänsch, meinem früheren Chef und Lehrer, über sein unübersehbares Zeichentalent sprechen zu dürfen. Heute gibt es die weitverbreitete Auffassung, dass im Zeitalter des Computers und der perfekten Visualisierung die händischen Entwurfsskizzen »out« sind. Abgesehen davon, dass es diese Visualisierungen erst seit kürzerer Zeit gibt, erscheint die Architekturskizze vor allem im Diskurs mit den Bauherren doch nach wie vor unverzichtbar.

**Der Zeichner**

Wolfgang Hänsch war ein großartiger Zeichner: die Porträtskizze hier von 2009 weist ihn als souveränen, gereiften Beherrscher der Linie aus.

Zu meinem Geburtstag 2012 schenkte er mir das Büchlein von Hermann Hesse »Mit der Reife wird man immer jünger« und bemerkte dazu: »Viel besser hätte ich es auch nicht sagen können!« In diesem als Lebensmotto genommenen Zitat und dem souveränen Selbstporträt liegt eigentlich die Grundaussage zum Menschen, Architekten und Zeichner Wolfgang Hänsch. Übrigens, wenn man genau hinschaut, hat sich Wolfgang Hänsch vom Porträt 2009 zum Porträt 2012 tatsächlich verändert; seine Frau sagte, er habe sich »zu alt« dargestellt.

Selbstporträt
Wolfgang Hänsch, 2009

Selbstporträt
Wolfgang Hänsch, 2012
In »Mit der Reife wird
man immer jünger«
von Hermann Hesse

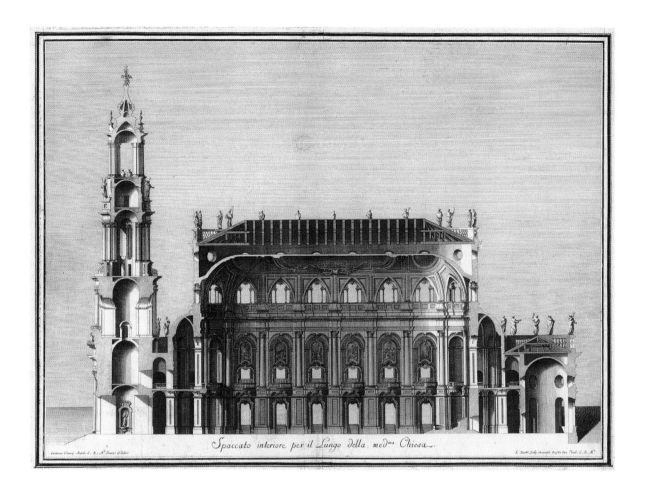

Spaccato interiore per il Lungo della medma Chiesa.

**Gaetano Chiaveri**
Längsschnitt der
Dresdner Hofkirche

Schauen wir uns doch einmal im Kreise seiner Mitstreiter beim Thema Architekturzeichnung um. Da ist ein gewisser Gaetano Chiaveri, etwa 230 Jahre vor Hänsch, mit dem meisterlichen Längsschnitt seiner Hofkirche am Theaterplatz. Nach 13 Jahren Bauzeit geht er zurück nach Rom, durch Intrigen verdrängt, wie es heißt. Die Hofarchitekten Knöffel und Schwarze erhöhen den noch nicht fertiggestellten Turm, und schon 6 Jahre später ist die Kirche fertig. Ohne Chiaveri. Genie, Talent und Bemühen halfen Chiaveri in Dresden nur bedingt.

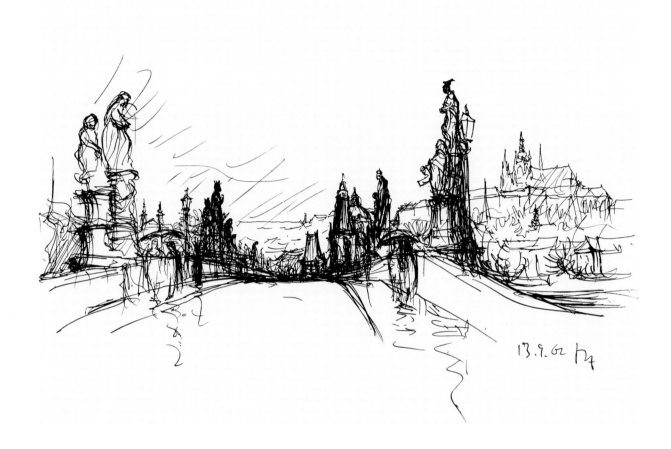

In diesem Zusammenhang kommen mir der Kulturpalast und sein Architekt Wolfgang Hänsch in den Sinn, und so springe ich hier gleich von Chiaveri zu den Größen der Architekturzeichnung in den 1960er und 1970er Jahren in Dresden.

Da ist zum einen Helmut Trauzettel, Professor am Lehrstuhl Gesellschaftsbauten der TU Dresden. Ein begabter Zeichner. Sein Buch »Italienische Impressionen« war ein großer Erfolg, hier abgedruckt aber ist ein Blick auf die Karlsbrücke und die Prager Kleinseite, gezeichnet 1962. Die lichtdurchflutete Atmosphäre, der lockere Strich. Damals oft nachgeahmt, aber selten erreicht.

Lockerer Strich
von Helmut Trauzettel

47

Dresden
Rothenburger
Straße

**Manfred Wagner**
Straßenflucht in der
Dresdner Neustadt

Zum zweiten ist da ganz eindeutig Manfred Wagner, Oberassistent bei Prof. Göpfert. Hier zu sehen ist eine Straßenflucht in der Neustadt, vermutlich 1970. Präziser Strich, klar umrissen, große räumliche Wirkung. Bis heute ist er sehr aktiv und in seinem Schaffen unverkennbar: produktiv, kreativ und geradezu kalendarisch aktuell.

Dann wäre da Peter Albert, Assistent am Lehrstuhl für Malerei und Grafik bei Prof. Nehrlich. Wohl der in Bezug auf Architekturdarstellungen profilierteste Architekt, der sich später im Bereich der Malerei weiterentwickelte und bis in die Gegenwart seine Kunst in vielen Ausstellungen zeigt.

Nicht zu vergessen ist Hans Peter Schmiedel, der heute nicht mehr so bekannt ist, weil er schon 1971 verstarb. Aber damals war er ganz weit vorn. Hier abgebildet ist die freie Skizze, mit farbigem Faserstift gezeichnet, von der Bebauung am Schloss Eckberg. Eine Genie-Skizze. Gut jedoch, dass dort nicht so gebaut wurde.

Peter Albert
Entwurfsansicht einer Bibliothek
in Tusche gezeichnet

Peter Schmiedel
Ideenentwurf für Schloss
Eckberg mit Erweiterungsbauten,
Freihandskizze, 1969

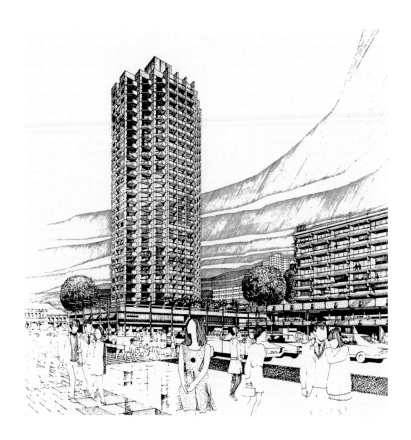

**Manfred Zumpe**
Hochhaus in Leipzig,
Skizze, 1963

**Moderne Wohnbauten
in der Borsbergstraße**,
Zeichnung von Wolfgang
Hänsch, 1957

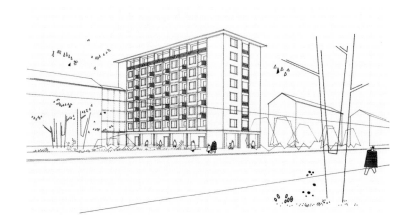

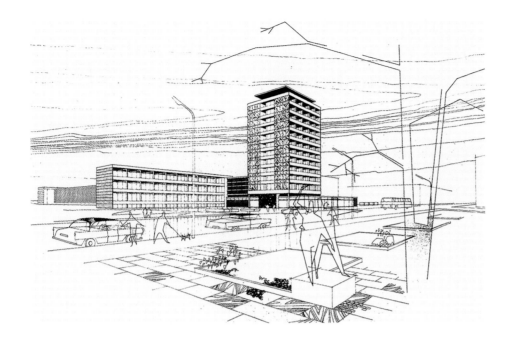

Und nicht zuletzt Manfred Zumpe, unser Altmeister und heutiger Musici. Das Hochhaus in Leipzig in der Skizze von 1963 steht heute noch. Sowohl Zumpe als auch Schmiedel waren für uns Studenten in den 60er und 70er Jahren große Vorbilder.

Wolfgang Hänsch als Zeichner: Er hatte eine ganz andere Biografie und einen anderen Berufseinstieg. Sofort nach dem Studium ging es ans Bauen. Im Jahr 1957, mit 28 Jahren, baute er an der Borsbergstraße: moderner Wohnungsbau mit teilindustrieller Fertigung unter Verwendung der Trümmermassen zerstörter Häuser. Dann 1961, mit 31 Jahren, errichtete er die Webergasse, die Rotterdamer Lijnbahn in der DDR, in Dresden. Sie musste leider der Altmarktgalerie weichen.

Ebenfalls 1961 kam das Großprojekt Sächsische Zeitung, ein modernes Industrieensemble des internationalen Stiles, mit spannender Integration bildender Kunst (Sitte). Die Überformung der Fassaden um 2003 geschah dann aber ohne Wolfgang Hänschs Mitwirkung und ausdrücklich ohne seine Billigung.

51

**Kulturpalast**
Skizze Wolfgang Hänsch,
1962

Der gebaute Kulturpalast
als multifunktionale Stadt-
halle mit der markanten
Dachkrone, skizziert
von Wolfgang Hänsch

1969 mit 37 Jahren baute er den Kulturpalast – für ihn war es der Glücksfall, dass der Gewinner des Kulturpalast-Wettbewerbs, Professor Leopold Wiel, auf ihn zukam und sie gemeinsam mit den bisherigen »Kulinatra« am Altmarkt radikal brechen konnten. Allerdings auch nur deshalb, weil Moskauer Genossen den Entwurf gegen die Berliner Genossen in Schutz genommen hatten und damit der Kulturpalast so gebaut werden konnte.

Später, nach Bebauung des Altmarkts an der Kreuzkircheseite, befand Wolfgang Hänsch eine Städtebaugeste vom Kulturpalast in Richtung Altmarkt für sinnvoll und entwickelte moderne, zeitgemäße Überdachungslösungen. Auch an der Erfüllung der akustischen Anforderungen an den Mehrzwecksaal des Kulturpalastes hat er kreativ mitgewirkt, dabei aber immer die Funktionalität des Kulturpalastes als Stadthalle mit im Blick gehabt.

Kulturpalast mit moderner,
zeitgemäßer Überdachungs-
lösung, gezeichnet von
Wolfgang Hänsch 2006

Mit 49 Jahren bekam er mit der Semperoper dann auch ein großes, spannendes Projekt, das über die Landesgrenzen hinaus Strahlkraft beweisen sollte. Nach vielen Wettbewerben zur Semperoper war die Lösung von Wolfgang Hänsch eine denkmalorientierte Sanierung des historischen Hauses, ergänzt durch drei moderne Erweiterungsbauten, die mit dem historischen Haus kontrastierten und im Rückraum mit Brücken untereinander und mit dem Haupthaus verbunden waren. Die folgende Perspektivskizze zeigt, dass das Wolfgang Hänschs Zeit war, seine Zeit der Reife und – wie wir jetzt wissen – des Jüngerwerdens zugleich.

**Moderne Erweiterungsbauten
der Semperoper**
Zeichnung Wolfgang Hänsch

Was erreicht wurde, besitzt eine hohe internationale Architekturqualität und Architektursprache. Im Übrigen sind die rückwärtigen Neubauten, die auch heute noch so selbstverständlich daherkommen, das Ergebnis zahlreich entwickelter Alternativlösungen.

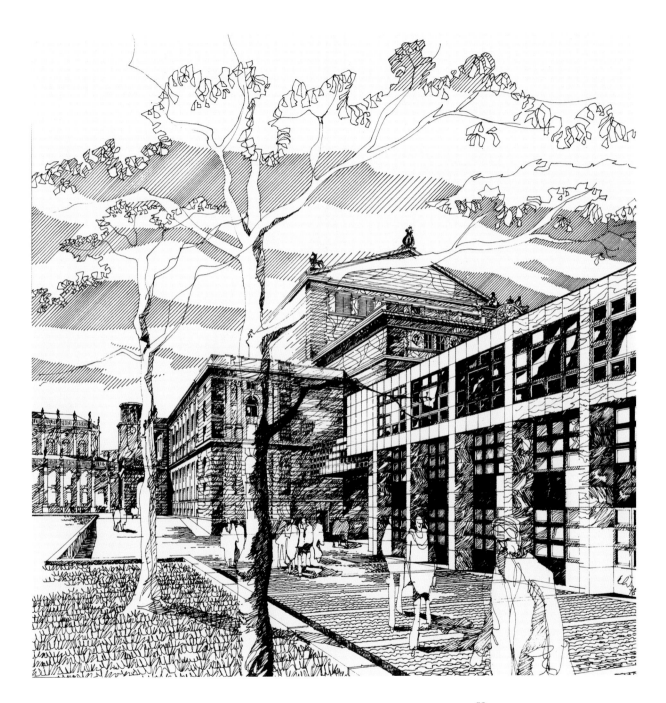

55

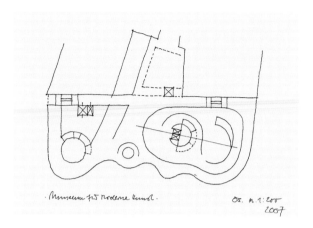

In den späteren Jahren hat er intensiv weiter gewirkt: er hat das »Große Haus« des Staats-
schauspiels umgebaut, neue Kulturpalastgedanken entwickelt, sich um Planungen in der
Stadt gekümmert, z. B. über die Bebauung Striesener Straße nachgedacht und sich auch
Gedanken um die Gestaltung am Neumarkt gemacht. Bemerkenswert ist dabei das
moderne Konzept, das in seinen Skizzen für ein neues Gewandhaus 2007 zu erkennen ist.
In einer neuen lockeren, minimalen Art. Meisterhaft.

Gelegentlich betätigte sich Wolfgang Hänsch auch als Karikaturist. Hier finden wir zum Bei-
spiel Joachim Uhlitzsch und Fritz Löffler bei der Eröffnung einer Ausstellung 1981 im Alber-
tinum. Da ist alles drin. Noch im letzten Jahr fertigte Hänsch diese herrliche Skizze von Hans
Konrad und seinem Hund, der ihm Probleme macht. Und zum Schluss kündigt sich Werner
Bauer mit seinem Porträt an. Beobachtet von Wolfgang Hänsch, der ihm oft gegenübersaß.

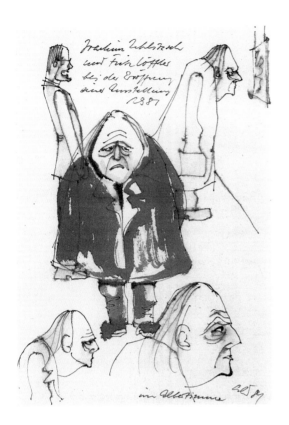

**Joachim Uhlitzsch und
Fritz Löffler bei einer Ausstellungs-
eröffnung im Albertinum**
Karikatur von Wolfgang Hänsch, 1981

**Hans Konrad mit Hund**
Skizze von Wolfgang Hänsch, 2013

**Werner Bauer**
Skizze von Wolfgang Hänsch

### Der Zeichner als Mensch

Einige Erinnerungen sind mir noch wichtig anzufügen, auch wenn sie über das eigentliche Thema des Zeichners Wolfgang Hänsch weit hinausgehen. Aber nicht zuletzt ist es ja auch sein gelebtes Leben, das sich in seinen unverkennbaren Zeichnungen widerspiegelt.

Ihm zu eigen war ein gewisser ausgleichender Humor. Nach den häufig markigen Worten der SED-Betriebsleitung gelang es ihm oft auf ruhige Weise ein wirkliches Thema vorzugeben, dem alle willig folgen konnten, und durch das Vorgetragene, Vermeintliche, Verschwiegene und Unterhaltende auf eine gewisse Weise die Laune der Anwesenden aufzubessern. Als langjähriger BdA-Vorsitzender ging er bis 1989 mit Ruhe, Klugheit und auch Heiterkeit voran, auch in nicht so ganz einfachen Zeiten.

Zwei besondere Erinnerungen verknüpfen sich mit zwei besonderen Geburtstagen von Wolfang Hänsch. Quasi auf dem Zenit seines Schaffens feierte er 1979 seinen 50. Geburtstag. Am 11. Januar, früh um 7 Uhr auf der Brühlschen Terrasse – es ist dunkel und bitterkalt am Semperdenkmal –, werden ihm Mantel und Schuhe genommen, und er wird als Gottfried Semper eingekleidet. Von Fackelträgern geleitet, wird er in einer Sänfte über die vereiste Brühlsche Terrasse und die spiegelglatte Treppe zur Hofkirche hinunter zur Projektierungsbaracke hinter dem Kulturpalast getragen. Er wird gefeiert als der geachtete Architekt der Moderne und als Wolfgang Semper.

Anlässlich seines 80. Geburtstags entstand die Idee, seine wichtigsten noch bestehenden Gebäude mit einem Autokorso abzufahren. Ich war als sein Fahrer ausgesucht worden. Am frühen Morgen ging es mit einem Trabant-Cabriolet-Korso los. Wolfgang Hänsch saß neben mir auf dem Beifahrersitz, schräg oben hinter uns der Kameramann. Vom Bramschgelände über die Borsbergstraße, Sächsische Zeitung, Theaterwerkstätten, Kulturpalast und Semperoper ging die Tour bis zum Großen Haus. Und Wolfgang Hänsch kommentierte mit seinem ruhigen, oft sarkastischen Humor – ein tolles Geburtstagsgeschenk für alle.

Er war ein wunderbarer alter junger Mensch. Die Geburtstagskarte, die ich von ihm im Juli 2013 geschenkt bekam, fasst seine Haltung noch einmal wunderschön zusammen: »Immer den richtigen Standpunkt und gutes Stehvermögen wünscht Dir Dein oller Kollege Wolfgang Hänsch«. Und dazu diese lockere, gleichzeitig hochprofessionelle Zeichnung. Wie Schrift und Grafik im gleichen fließenden Duktus schwingt: »Mit der Reife wird man eben immer jünger«.

Geburtstagsgruß von Wolfgang
Hänsch an Eberhard Pfau
»Immer den richtigen Stand-
punkt und gutes Stehvermögen
wünscht Dir Dein oller Kollege
Wolfgang Hänsch«

WERNER BAUER

# Der Nachlass von Wolfgang Hänsch

### Zusammenarbeit

Begegnet sind Wolfgang Hänsch und ich uns als Kollegen des Öfteren in den Räumen des Bundes der Architekten (BdA), die sich bis 1985 im Westflügel des Schlosses und später in der Rähnitzgasse befanden. Ich erinnere mich, dass in einem der Räume ein Flügel stand, auf dem Wolfgang Hänsch bei so mancher fröhlichen Runde wunderbar improvisierte.

Ich arbeitete Anfang der 80er Jahre im VEB Denkmalpflege. Wir hatten in der Augustusstraße schöne Räume mit Blick auf Fürstenzug und Hofkirche; Prof. Gerhard Glaser war damals mein Chef. Der BdA der DDR hatte zu der Zeit (1981) das 3. Internationale Entwurfsseminar zum Dresdner Neumarkt mit Arbeitsgruppen aus den – wie es so schön hieß – befreundeten Ländern und Hochschulen der DDR veranstaltet. Wolfgang Hänsch hatte mich neben Kurt W. Leucht in die BdA-Gruppe Dresden geholt. Hier konnten wir unsere Vorstellungen vom damals schon weitgehend anerkannten Wiederaufbau auf dem historischen Stadtgrundriss mit der Rekonstruktion wertvoller Leitbauten und dem Wiederaufbau der Frauenkirche ins Gespräch bringen.

Nach einer längeren Unterbrechung knüpften wir 1991 mit der Wettbewerbsarbeit zum Wiederaufbau der Altmarkt-Südseite als inzwischen freiberufliche Architekten gemeinsam mit Hans Konrad wieder an. Wir waren damals natürlich sehr glücklich, dass wir als freiberufliche Neulinge unter einer hochkarätigen Besetzung den 3. Preis erringen konnten. Wie Wolfgang sich erinnerte, hat uns die Jury als Altherrenriege gesehen. Da konnte ich mit meinen damals 38 Jahren den Durchschnitt nur unwesentlich senken. Unsere Wege haben sich dann nochmals getrennt. Erst etwa 2001 hat sich Wolfgang in meinem Büro, damals in der Devrientstraße hinter der Semperoper, seinen Arbeitsplatz eingerichtet. In der Folgezeit ist eine Fülle gemeinsamer Projekte, Wettbewerbe, Studien und Entwürfe entstanden:

Anregende Diskussionen zur Architektur gehörten zum Büroalltag von Werner Bauer und Wolfgang Hänsch, aufgenommen 2005

- Wettbewerb Deutsche Bücherei Leipzig,
- Atelier Neumarkt 2001,
- Operettentheater am Wiener Platz Kultur,
- Kongresszentrum Hanau,
- Wettbewerb Neustädter Brückenkopf der Waldschlösschenbrücke,
- Machbarkeitsstudie Kulturpalast,
- Besucherzentrum Frauenkirche im Kulturpalast.

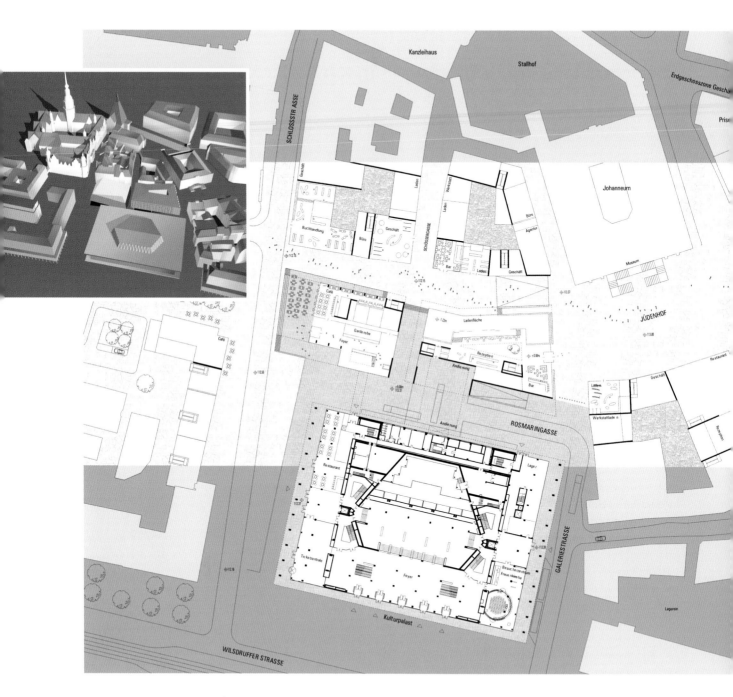

Dazu gehört auch die Teilnahme am Workshop Quartier 7, wo Wolfgang Hänsch seine Idee eines Kammermusiksaales an der Schlossstraße unmittelbar hinter dem Kulturpalast ins Gespräch bringen konnte. Das war natürlich »grober Unfug«, weil es in der Aufgabenstellung doch eher darum ging, auszuloten, wie weit und in welcher Form die historische Bebauung an die Rückfront des Palastes rücken darf.

### Gedanken zu seinem Vermächtnis

Begonnen hat Wolfgang Hänsch seine berufliche Laufbahn 1951 in Dresden – unmittelbar nach seinem Studium an der Ingenieurschule für Bauwesen. Nach eigenem Bekennen hatte er schon immer eine Vorliebe für moderne Gebäude. Im Studium wurde er dazu durch seinen speziellen Schirmherrn, Baurat Jäger, ermutigt und bestärkt. Als junger Architekt im VEB Bauplanung Sachsen in der Tannenstraße war er allerdings von Architekten umgeben, die stark baumeisterlich geprägt waren, schon einen Namen hatten und eher zu den erwarteten »Nationalen Traditionen« neigten. Wer Wolfgang Hänsch kennt, kann sich gut vorstellen, dass er sich mit dem ihm eigenen Geschick, seinem verschmitzten Witz und Humor aus der Affäre zog und sozusagen als jugendlicher Revoluzzer schnell eine entsprechende Akzeptanz erlangte. Dabei hat ihm die beginnende Industrialisierung des Bauwesens in den 50ern ganz praktisch den Weg geebnet. Dekorationen waren nur noch überflüssiger Ballast – und so pflegte er zu sagen: »Für uns Moderne war die Freiheit da!«

In der Folge seines Berufslebens sind die Bauten entstanden, die zu den bedeutendsten zeitgeschichtlichen Zeugnissen der Architektur der Nachkriegszeit, und nicht nur für Dresden, gezählt werden müssen. Mit dem fein-maßstäblichen und eleganten Entwurf für den Wiederaufbau der Webergasse und seiner Realisierung ist Wolfgang Hänsch der Anschluss an die westeuropäische Nachkriegsmoderne gelungen. Auch damals spielten Zeit und Kosten eine nicht unerhebliche Rolle. Im Falle der Webergasse waren beide Faktoren ein glücklicher Umstand, der die Beauftragung von Wolfgang Hänsch und seinen Mitarbeitern mit einer reduzierten Lösung erst ermöglichte. Beim Kulturpalast kamen insbesondere ideologische Kämpfe hinzu. Es war nicht selbstverständlich, dass sich die Wettbewerbslösung von Leopold Wiel durchsetzen und von Wolfgang Hänsch und seinen Mitstreitern kongenial entworfen und gebaut werden konnte. Als in Verantwortung stehende Persönlichkeit hat sich Wolfgang Hänsch – vor allem unter den zugespitzten gesellschaftlichen Bedingungen der frühen Jahre des Sozialismus, aber auch später – nicht vereinnahmen lassen. Er hat nicht nur damals seine Stimme erhoben, sondern sich bis in die Gegenwart an entscheidender Stelle für die Baukultur und für einen respektvollen Umgang mit der Nachkriegsmoderne zu Wort gemeldet.

Wenn wir uns fragen, was Wolfgang Hänsch neben seinen Bauten ausgezeichnet hat, dann ist es wohl diese unbestechlich menschliche Größe eines freien Geistes, seine ruhige und besonnene Art, mit der er Ziele ohne verletzende Worte erreichen konnte. Wenn man auf die einzelnen Etappen seines Wirkens zurückblickt, wird klar erkennbar, wie sich der

Neumarkt Dresden,
Quartier VII
Entwurf eines Konzerthauses
und eines Hotels, 2006

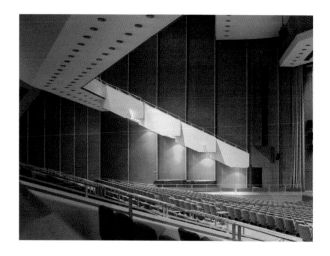
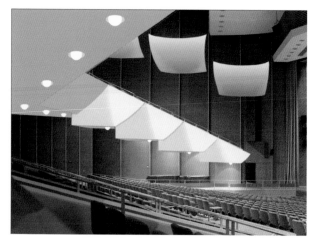

**Kulturpalast Dresden**
Machbarkeitsstudie zur Verbes-
serung der Akustik im Festsaal,
2005

Mensch und Architekt Wolfgang Hänsch über die Jahrzehnte immer treu geblieben ist. In seiner beruflichen Entwicklung hat er sich eine geschärfte Urteilskraft erworben, die in der Abstraktion seiner Zeichnungen meisterlich zum Ausdruck kommt.

Wolfgang Hänsch besaß ein großes gestalterisches Potential. Immer wenn er mir am Arbeitsplatz gegenüber saß, konnte ich seine Meisterschaft und zeichnerische Geduld bewundern. Meist in kurzer Zeit und mit wenigen Korrekturen war der Übertrag seiner klaren Gedanken über die Hand auf das Papier erfolgt und ein Ergebnis entstanden, das eine aufwendige Computersimulation nicht besser hätte erklären können. In seinen zahlreichen Skizzen und Modellen ging es ihm jedoch nicht nur um rein formale Äußerungen, sondern vielmehr darum, eine erweiterte Sichtweise auf die städtebauliche Entwicklung und die damit verbundenen Chancen in seiner Stadt zu bewahren. Ich erinnere an ein modernes Gewandhaus oder den Neubau eines Konzerthauses an herausragender Stelle, um, wie er es nannte, »die Jahrhundertschuld gegenüber unseren weltberühmten Orchestern einzulösen«.

Ein Zitat aus seiner Eröffnungsrede zur Begrüßung von Prof. Meinhard von Gerkan in der Reihe »Dresdner Reden« belegt sehr anschaulich seine Sehnsucht nach Neuem für seine Stadt: »Beide Städte – Hamburg und Dresden – sind durch die Elbe miteinander verbunden. Die Elbe differenziert sie auch. Durchfließt sie in Dresden – zwar landschaftlich und baugeschichtlich geadelt – noch provinzielle Enge, öffnet sie sich weltoffen im hanseatischen Hamburg. Etwas von dieser Weltoffenheit wünschte ich auch meiner Stadt. Ach, mögen die Wasser doch wenigstens kurzfristig einmal elbaufwärts fließen, um der Schwesterstadt über ihre augusteische Besessenheit hinaus Mut zu Neuem zuzusprechen. Es würde unserer Stadt gut zu Gesicht stehen, wenn sie über ihre Selbstbeschaulichkeit, die man ihr nicht verdenken kann, deutlichere Zeichen einer Weiterentwicklung setzte.«

**Kulturpalast Dresden**
Das 2006 im Erdgeschoss eröff-
nete »Besucherzentrum Frauen-
kirche« wurde durch den Umbau
bereits wieder aufgegeben.

In der jüngeren Vergangenheit hat Wolfgang Hänsch viele schmerzliche Erfahrungen im Umgang mit seinen Bauten hinnehmen müssen. Im Interview mit Wolfgang Kil im Juni 2008 äußerte er sich dazu wie folgt: »Mit der Webergasse, das war am schlimmsten. Aber es hat ja an vielen meiner Bauten Veränderungen gegeben. Bei manchen Objekten empfinde ich das wie kleine Infarkte. Sie schmerzen, aber töten nicht. Beim Haus der Presse hat auch keiner gefragt. Ich war ja mit dem Umbau im Prinzip einverstanden, soweit es die technische Aufrüstung betraf, also Wärmedämmung, Sicherheitsstandards, bessere Arbeitsbedingungen usw. Das Ziel kann ich akzeptieren, nur den Weg dorthin, den nicht. Dass das Äußere so vollkommen überformt werden musste – nein, dafür kann ich überhaupt keinen Grund erkennen.«

Es verdient großen Respekt, mit welcher Kraft und Energie sich Wolfgang Hänsch um die Fortentwicklung des Kulturpalastes in den letzten fast 20 Jahren bemüht hat. Er selbst, und nur aus eigenem Antrieb, hätte wohl die Urheberrechtsklage nicht eingereicht. Nicht aus verletzter Eitelkeit rang er um den Erhalt des Saales, sondern weil er die Möglichkeiten eines funktionierenden Mehrzwecksaals für das kulturelle Leben in der Stadt erhalten wollte. Bedauerlich ist, dass er durch die Klage in vorderster Reihe den Zorn der Stadtoberen auf sich zog. Dass dies so geschah – selbst dafür könnte man Verständnis aufbringen. Es hätte jedoch nicht zur Verweigerung der Ehrenbürgerschaft für seine großen Verdienste für die Stadt Dresden führen sollen.

Wir haben manchmal scherzhaft vom betreuten Arbeiten gesprochen, wenn Wolfgang ins Büro kam. Am Ende war es das genaue Gegenteil – er hat uns den Rücken gestärkt und für manche Entscheidung den notwendigen Mut zugesprochen. Er ist immer der bescheidene, gradlinige und hochkompetente Architekt geblieben, der einer jungen Architektengeneration viel zu vermitteln hatte. Der Abschied von Wolfgang Hänsch lenkt unseren Blick stellvertretend für viele Kollegen auf die Leistungen einer ganzen Generation: Ihre Bauten sind wichtig für das Bild unserer eigenen Geschichte. Letztlich bieten diese Bauten doch den Raum für zukünftige spannungsvolle architektonische Begegnungen.

Es ist die erklärte Absicht, das für uns so bedeutende Lebenswerk von Wolfgang Hänsch einer wissenschaftlichen Aufarbeitung zugänglich zu machen. In dankenswerter Weise ist durch die Arbeit von Frau Prof. Gisela Raap (sie sei stellvertretend genannt) und ihren Mitarbeitern mit der Anlage eines Werkverzeichnisses zur Lebensleistung von Wolfgang Hänsch ein entscheidender Schritt zur Aufarbeitung der Zeitzeugnisse gelungen. Das Werkverzeichnis ist im Zusammenhang mit dem Buch »Wolfgang Hänsch – Architekt der Dresdner Moderne« entstanden. Herausgegeben wurde das sehr detailreiche und umfassende Werk von Wolfgang Kil anlässlich des 80. Geburtstags von Wolfgang Hänsch. Der heute symbolisch übergebene Nachlass von Wolfgang Hänsch soll im Archiv der Stiftung Sächsischer Architekten für die notwendige Aufarbeitung in berufsständische Hände gelegt werden.

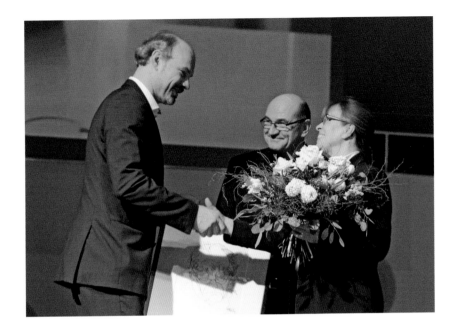

Regina Hänsch und Werner Bauer bei der symbolischen Übergabe des Nachlasses von Wolfgang Hänsch an Alf Furkert, Vorstandsvorsitzender der Stiftung Sächsischer Architekten

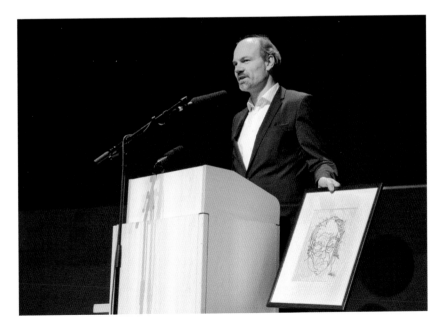

Alf Furkert mit dem symbolisch für den Nachlass von Wolfgang Hänsch übergebenen Selbstporträt

**Biografie**

| | |
|---|---|
| 1929 | am 11. Januar 1929 in Königsbrück bei Dresden geboren |
| 1948–1951 | Studium an der Ingenieurschule für Bauwesen Dresden (nach Maurerlehre und Berufsschule) |
| 1951–1973 | Architekt im Entwurfsbüro für Hochbau Dresden und später des VEB Hochbauprojektierung |
| 1974–1985 | Chefarchitekt für den Wiederaufbau der Semperoper Dresden (als Angestellter des VEB Gesellschaftsbau Dresden) |
| 1979 | Kunstpreis der Stadt Dresden |
| 1985 | Nationalpreis für Kunst und Literatur für den Wiederaufbau der Semperoper Dresden |
| 1986–1991 | Chefarchitekt der Bauplanung Sachsen |
| ab 1991 | freier Architekt in Dresden |
| 2009 | Ehrendoktorwürde der TU Dresden für seine Verdienste um die Dresdner Baukultur |
| 2013 | in Dresden verstorben |

Wolfgang Hänsch war Ehrenmitglied der Architektenkammer Sachsen, des Bundes Deutscher Architekten sowie Mitglied der Sächsischen Akademie der Künste.

### Dipl.-Ing. Werner Bauer

Architekt. 1953 in Annaberg-Buchholz geboren, 1976–1980 Entwurfsarchitekt im Büro des Stadtarchitekten Chemnitz, 1980–1983 Projektarchitekt im VEB Denkmalpflege Dresden, 1983–1990 Wissenschaftlicher Mitarbeiter am Lehrstuhl Städtebau der TU Dresden, 1985–1990 Projektarbeit im Auftrag der TU Dresden für innerstädtische Bebauung in Dresden, seit 1991 selbständige Tätigkeit als Architekt, 1999 Gründung des Architekturbüros Werner Bauer BDA/AWB ARCHITEKTEN, Mitglied des Bundes Deutscher Architekten (BDA), seit 2015 Sprecher der Regionalgruppe Dresden des BDA, lebt in Dresden.

### Dr.-Ing. Susann Buttolo

Architekturhistorikerin. 1978 in Karl-Marx-Stadt (jetzt Chemnitz) geboren, 2002 Wissenschaftliche Mitarbeiterin im Sächsischen Archiv für Architektur und Ingenieurbau an der HTW Dresden, seit 2003 freie Architekturhistorikerin, 2010–2014 Wissenschaftliche Mitarbeiterin am Lehrstuhl Industriebau der TU Dresden, seit 2015 Wissenschaftliche Mitarbeiterin der Stiftung Sächsischer Architekten, lebt in Dresden.

### Dipl.-Ing. Alf Furkert

Architekt. 1965 in Dresden geboren, 1990/91 angestellter Entwurfsarchitekt, seit 1992 selbständige Tätigkeit, 2000 Gründung Architekturbüro FURKERT Architekten und Ingenieure, seit 2005 Partner im Büro hänel furkert | architekten, Mitglied der Architektenkammer Sachsen, 2005–2009 Vizepräsident der Architektenkammer Sachsen, seit 2006 Mitglied des Bundes Deutscher Architekten, 2007 Berufung in den Gutachterausschuss der Landeshauptstadt Dresden, seit 2009 Präsident der Architektenkammer Sachsen, Vorstandsmitglied der Bundesarchitektenkammer und Mitglied des Stiftungsrates Stiftung Haus Schminke Löbau, seit 2011 Vorstandsvorsitzender der Stiftung Sächsischer Architekten, lebt in Dresden.

### Prof. Dr.-Ing. Gerhard Glaser

Denkmalpfleger. 1937 in Halle geboren, 1961–1965 Architekt und Bauleiter in der Bauabteilung für kulturhistorische Bauten Dresden (Zwingerbauhütte), 1965–1976 Institut für Denkmalpflege Dresden, 1977–1981 Leiter des Projektierungsateliers VEB Denkmalpflege Dresden, 1982–1992 Chefkonservator und Leiter der Arbeitsstelle Dresden des Instituts für Denkmalpflege, 1993–2002 Sächsischer Landeskonservator und Präsident des Landesamtes für Denkmalpflege Sachsen, 1994–2006 Mitglied der Deutschen Akademie für Städtebau und Landesplanung, 1995 Honorarprofessur für Denkmalpflege an der HTW Dresden, 1998–2008 Kultursenator des Freistaates Sachsen, seit 2002 Ehrenmitglied der Architektenkammer Sachsen, lebt in Dresden.

### Dipl.-Ing. Wolfgang Kil

Architekturkritiker. 1948 in Berlin geboren, 1972–1978 Architekt im Wohnungsbaukombinat Berlin Bereich Projektierung, 1978–1982 Redakteur der Zeitschrift »Farbe und Raum«, 1990/91 Redakteur der Zeitschrift »Sibylle«, 1992–1994 Redakteur der Zeitschrift »Bauwelt«, seit 1994 freier Architekturkritiker, Mitglied der Sächsischen Akademie der Künste, lebt in Berlin.

### Prof. Wilfried Krätzschmar

Komponist. 1944 in Dresden geboren, 1968–1969 Leiter der Schauspielmusik am Meininger Theater, 1969–1971 Aspirant bei Fritz Geißler an der Hochschule für Musik Dresden, 1988 außerordentliche Professur an der Hochschule für Musik Dresden, 1991–2003 Rektor der Hochschule für Musik »Carl Maria von Weber« Dresden, 1992 Ordentliche Professur für Komposition, 2003–2007 Präsident des Sächsischen Musikrates , 2011–2014 Vizepräsident, seit Mai 2014 Präsident der Sächsischen Akademie der Künste, lebt in Dresden.

### Dr.-Ing. Eberhard Pfau

Architekt. 1942 in Weimar geboren, 1967–1969 Bauleitungstätigkeit, 1969–1973 Wissenschaftlicher Mitarbeiter am Lehrstuhl Gesellschaftsbauten der TU Dresden, 1973–1989 Entwurfsarchitekt im VEB Gesellschaftsbau Dresden, später Büroleiter Neubau, 1989–1993 Prokurist im Planungsbüro AIT, seit 1993 selbständige Tätigkeit als Architekt und Gründung von Pfau Architekten, Mitglied des Bundes Deutscher Architekten (BDA), u. a. 2002–2009 Landesvorsitzender des BDA Sachsen, lebt in Dresden.

### Prof. Dr.-Ing. habil. Manfred Zumpe

Architekt. 1930 in Dresden geboren, 1956–1959 Wissenschaftlicher Assistent an den Lehrstühlen für Entwerfen von Hochbauten und Gebäudelehre der TU Dresden, 1959–1962 Projektleiter der Entwurfsgruppe Hotel Altmarkt am Lehrstuhl Prof. Göpfert, 1963–1971 Wissenschaftlicher Mitarbeiter und Projektleiter in der Deutschen Bauakademie Berlin, im VEB Berlin-Projekt und im VE Wohnungsbaukombinat Berlin, 1972–1990 Direktor im ehemaligen väterlichen, später volkseigenen Bauunternehmen, 1991 Berufung zum Honorarprofessor an die Fakultät Architektur der TU Dresden, Gründung des Architekturbüros Zumpe & Partner, seit 1996 Zumpe Düsterhöft Richter Architekten, seit 1991 Mitglied des Bundes Deutscher Architekten, seit 2004 Ehrenvorsitzender des BDA Sachsen, seit 2010 Ehrenmitglied der Architektenkammer Sachsen, lebt in Dresden.